스트리트
아트는
거리에
없다

스트리트 아트는 거리에 없다

김홍식 지음

모요사

프롤로그

스트리트 아트에 관한 책을 쓰고 싶다는 내 생각을 처음 밝힌 사람은 한국 그라피티의 전설 반달Vandal 형이었다. 그는 조심스럽게 반대 의사를 내비쳤다. "재능이 있으니 그림에 집중했으면 좋겠다"는 말과 함께, 서울의 꺼먼 여름 밤하늘을 응시하며 맥주 한 잔을 들이켜고는 한숨 섞인 담배 연기를 뿜던 모습이 뚜렷이 기억난다. 2012년, 그러니까 11년 전의 일이다.

일평생 그림을 그린 내가 책을 쓰기로 마음먹은 이유는 슬픔 때문이었다. 사랑하는 거리 문화가 더 이상 거리에 없음에 대한 애수를 기록하고 싶었다. 거리street는 무협소설 속의 '강호'처럼 어디에 있는지 분명히 말할 수는 없지만, 남몰래 스프레이 페인트를 뿜어낼 때면 반드시 나타나는 상황적인 단어였다.

하지만 도시의 잉여 공간이 빠짐없이 '영업'의 공간으로 변모

되면서 스트리트 아트는 환경 미화 활동 내지는 기업체 홍보 활동의 보조 수단으로 전락했다. '합법적'인 거리의 예술가들이 선발되었고 그것에 반대하는 이는 스스로 도태되었다. 세상이 변하고 있었고 그 변화가 나를 아프게 했다.

그러나 나의 아픔은 호소할 만한 것이 되지 못했다. 아니 호소하면 안 되는 것이었다. 허락받지 않은 장소에 작품을 남기고 떠나는 일은 우리 사회에서 '예술'보다는 '범죄'에 가까웠다.

하지만 그와 상관없이 스트리트 아트의 영향력은 나날이 강해지고 있었다. 그 양상은 나의 예상을 뛰어넘는 수준의 파장과 지속성을 띠며 지금까지 확장세를 이어가고 있다. 누구나 알 만한 브랜드들이 앞다투어 스트리트 아트를 전면에 내세운 컬래버레이션을 진행했고 그와 함께 많은 스트리트 아티스트들이 빛을 보았다. 이것이 세계적인 추세였다.

그러나 한국의 현실은 그렇지 않았다. 스트리트 아트의 진정성은 해외 작가로부터 수입했고(그것마저 팔기 편하게 편집되어 소개되었다), 국내에서는 본질(불법적인 작업 방식)이 거세된 껍데기들이 거래되었다. 한국 사회에서 소비는 허락되지만 자유는 추구할 수 없는 것일까. 먹고 마시고 이동할 자유는 짐승에게도 있다. 우리 인간에게는 기존의 질서를 파괴할지언정 앞으로 나아가고자 하

는 의지로 눈앞의 장애물을 밀어젖힐 더 높은 차원의 자유 의지가 있다.

스트리트 아트의 본질은 이러한 자유 의지의 표명이다. 스프레이 페인트로 동글동글한 캐릭터를 그려놓았다고 해서 그것이 우리의 자유를 대변해주진 않는다. 마셜 매클루언의 "미디어는 메시지다"라는 말처럼 스트리트 아트 자체가 새로운 미디어이며 새로운 메시지다. 인류의 역사가 증명하고 있듯이, 당대에 새로 주어진 자유는 새로움을 동반한다. 나는 이 새로움을 해석해야 할 책임을 느꼈다. 그러기 위해서는 스트리트 아트를 시각 예술이 아닌 하나의 현상으로 바라볼 필요가 있었다.

스트리트 아트는 하나의 기원과 하나의 역사로 정의 내릴 수 없다. 그럼에도 불구하고 아카데미의 연구자들은 편의를 위해 일방향의 단조로운 서사로 일관해왔다. 스트리트 아트를 거리의 하위문화에서 파생된 시각 예술로 규정하고 바라보았기 때문이다. 재즈는 흑인 음악으로 알려져 있지만 흑인과 백인의 혼혈인 크레올Créole의 활약과 그들이 습득한 유럽의 클래식 음악이 근간이 되었듯이, 스트리트 아트의 시초 또한 빈민가 유색 인종의 분노가 단 하나의 출발점일 수는 없다. 지금의 스트리트 아트가 가진 위

상에 대한 기여도는 오히려 백인들에게 지분이 더 크다고 할 수 있다. 스트리트 아트의 역사는 1970~1980년대의 전통 그라피티와 팝 컬처 그리고 익스트림 스포츠, 게임, 만화, 스트리트 패션 등과 관련된 이야기들이 복잡다단하게 얽혀 탄생한 문화 현상의 기록이다. 이 책의 후반부에 '스트리트 컬처'에 관한 주제에 힘을 실은 이유가 여기에 있다.

책을 쓰면서 허상의 자유를 외치거나 탁상공론에 지나지 않는 개론서로 만들지 않겠노라고 다짐했다. 무엇보다 스트리트 아트와 대중문화의 결속된 관계를 흥미롭게 풀어내는 것이 숙제였다. 다행히 거리에서 몸으로 부대끼며 느낀 살아 있는 경험이 도움이 되었다.

엉터리 랩을 지껄이며 거리를 거닐던 1990년대의 10대 시절부터 몰래 낙서를 하고 도망치던 20대를 관통한 시간 동안 스트리트 컬처는 나의 인생이었고 자유의 원천이었다. 나는 그 희열을 이 책을 통해 나누고자 한다. 내가 거리에서 얻은 것이 있듯이 이 책을 읽는 이들도 그러하길 바란다.

차례

7 스트리트 아트의 미학

1

스트리트 아트는
거리에 없다

스트리트 아트, 야망을 품은 낙서

2000년대 중반, 뱅크시가 영국의 내셔널갤러리에 자신의 작품을 무단으로 전시하는 사건이 세계적인 이슈로 부상했다. 그리고 국내 공중파의 교양 다큐멘터리 프로그램에서 '스트리트 아트'를 다루는 이례적인 일이 벌어졌다. 나와 내 그라피티 동료들은 그때 정체성의 혼란을 겪기 시작했다. 당시에 "우리의 그라피티는 낙서고, 뱅크시가 하는 건 예술이야?", "스프레이를 사용하지 않은 그라피티가 스트리트 아트인가?"라는 말들이 오갔던 것으로 기억한다.

정말이지 혼란스러웠다. 그도 그럴 것이 당시 한국의 그라피티 아티스트들은 아직 스스로를 아티스트로 자각하지 못한 시기였기 때문이다. 예술이란 동네 친구들끼리 공유할 목적으로 제작되는 것이 아니다. 그것은 온 세상에 드러내는 작가의 '야망'이다.

스트리트 아트는 그라피티의 '전술적 진화 형태'이다. 그러므로 모든 스트리트 아트는 크든 작든 부분적으로 그라피티의 특성을 지니지만, 모든 그라피티가 스트리트 아트일 수는 없다. 따라서 앞으로 이 책에 셀 수 없을 만큼 빈번히 등장할 '그라피티'라는 단어는 스트리트 아트를 포함한 거시적인 그라피티 세계관을 지칭한다고 보아야 한다.(그라피티와 스트리트 아트를 구분해야 할 경우, 반드시 따로 구별해 서술함으로써 혼선을 방지할 것이다.)

2010년 즈음을 기점으로 스트리트 아트와 (거의) 동일한 의미로 병기되어온 '어반 아트Urban art'와의 관계 또한 중요하다. 어반 아트는 1990년대에 이르러 스트리트 컬처의 영향력이 거대해짐에 따라 자연스럽게 유입된, 혹은 전부터 스트리트 아트의 주변에 존재해오던 다양한 유형의 '스트리트 컬처적인' 예술 형식의 통칭이라 할 수 있다.

스트리트 아트와 어반 아트의 구분점은 행위자의 작업 방식에 있다. 스트리트 아티스트는 거리에서의 실험과 그 기억을 작품에 담아낸다. 어반 아티스트의 경우에는 경험의 여부와 상관없이 '스트리트 컬처'라는 거대한 정보의 바다에서 이미지를 건져 올려 조합한다. 필요에 따라서 어떤 정보든지 받아들이고 그것을 다시 스트리트 컬처적인 태도와 섞어낸다. 그라피티-스트리트 아트-어반 아트로 진행되는 진화의 화살이 그리는 궤적은 힙합이 브롱스라는 뉴욕의 한 지역에서 세계가 공유하는 문화로 발전한 양상과 매우 닮아 있다. 많은 래퍼들이 거리에서 출발했지만 지금은 그곳에 없는 것처럼 스트리트 아티스트들도 그렇다.

스트리트 아트라는 용어는 2000년대부터 차츰 쓰이기 시작한 신조어지만, 최초의 분기점은 세상에 그라피티의 존재가 본격

적으로 알려지기 시작한 1980년대 초로 보아야 한다. 1984년, 뉴욕의 미술계에서 포스트 그라피티Post Graffiti라는 용어가 사용된 일이 있었는데, 장미셸 바스키아Jean-Michel Basquiat와 키스 해링Keith Haring을 지칭하는 말이었다.

이 갈라짐 현상은 그라피티와 스트리트 아트를 다른 단어로 치환하면 쉽게 이해가 된다. 예를 들어 그라피티를 '개구리', 스트리트 아트를 '파리지옥'이라고 해보자. 이 둘 모두 파리(관객)에게 관심을 두지만 사냥의 방식이 다르다. 파리라는 목표물을 취하기 위해 개구리는 혀를 뻗어 낚아채고 파리지옥은 덫을 놓아 유혹한다. 개구리는 파리와 공유하는 정보가 없다. 이것은 일방적인 커뮤니케이션이다. 파리지옥은 파리가 선호하는 형태의 이미지(냄새)를 공유하고 그것을 구현해 파리를 사냥한다. 바로 쌍방향 커뮤니케이션이다.

그라피티에도 물론 쌍방향 커뮤니케이션은 있었다. 그러나 그것은 그라피티 커뮤니티 내부의 커뮤니케이션이었다. 다큐멘터리 〈스타일 워스Style Wars〉(1983년)에서 스킴Skeme은 자신을 이해하지 못하는 어머니에게 이렇게 반박한다.

"그건 우리를 위한 거예요.(It's for us.)"

이 발언은 그라피티와 스트리트 아트를 구분 짓는 단서를 제

공한다. 스킴의 작품은 그가 원하지 않더라도 뉴욕의 지하철을 이용하는 승객에게 노출된다. 그럼에도 불구하고 불특정 다수의 시민에게 보여주기 위한 것이 아니라 단지 '우리를 위해' 그렸다는 말은 그라피티가 소수의 문화공동체 안에서 사용되는 독자적인 언어로 작용한다는 것을 의미한다. 스킴이 그려놓은 꾸불꾸불한 알파벳은 그라피티 문화의 글자를 변형시키는 놀이의 재미와 멋을 이해하는 사람에게만 통용되는 언어였다.

그라피티로 대중을 유혹하기 시작한 최초의 아티스트는 장미셸 바스키아다. 그는 1978년부터 1980년까지, 친구인 알 디아즈Al Diaz와 함께 'SAMO'(Same Old Shit의 약자로 '세이모'로 읽는다)라는 이름으로 거리에 "SAMO for those of us, who merely tolerate civilation(SAMO는 그저 문명을 견디는, 우리들을 위한 것이다)"과 같은 난해한 문구를 새기고 다녔다. 그것은 뉴욕 백인 주류사회의 지적 호기심을 자극하기에 충분했고 그들의 전략은 성공했다.

키스 해링은 더욱 혁신적이었다. 그는 글자 중심의 그라피티를 이미지-아이콘으로 대체해버렸다. 1960년대 말 이래로 그라피티의 역사는 '글자를 어떻게 그럴듯한 그림으로 만드느냐'를 두고 벌이는 경쟁이었다. 키스 해링은 이런 대세를 무시하고 글자 대

장미셸 바스키아(1960~1988년)가 1983~1988년까지 살았던 노호^{NoHo}의
그레이트 존스 가 57번지의 집.

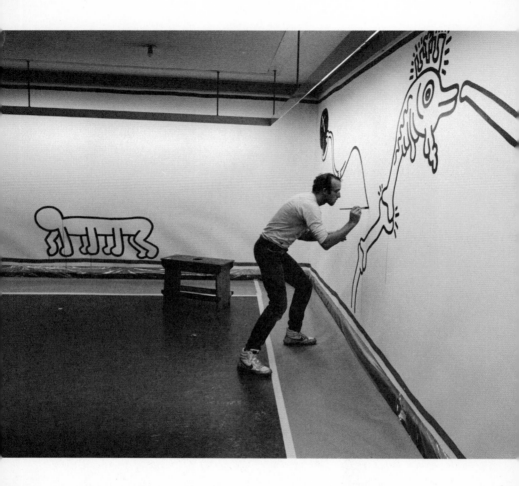

▲　암스테르담 시립박물관에서 작업하고 있는 키스 해링, 1986년.

▶　키스 해링, 〈Crack is wack〉, 1986년, 뉴욕 이스트 할렘의 버려진 핸드볼 코트.
　　Photo: 김홍식

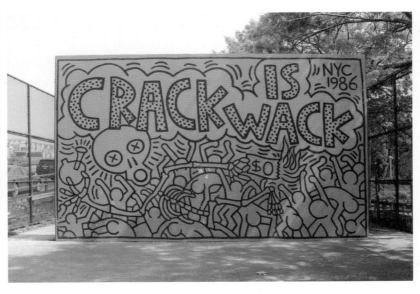

신에 캐릭터 아이콘으로 그라피티가 가능하다는 것을 증명했다. 전략적으로도 매우 효율적인 조치였다. 보편적인 정보를 응축시켜 이미지화한 아이콘은 작가의 의도가 명확히 파악되지 않더라도 작품이 전달하고자 하는 분위기나 정서를 관객이 직관적으로 느낄 수 있다. 키스 해링의 엎드린 아기 캐릭터, 바스키아의 왕관 아이콘이 그것이다. 그들 작품의 메시지는 거리 문화를 공유하는 소수가 아닌 절대 다수의 대중을 향한 것이었다. 이 점이 그들이 '포스트 그라피티'라 불리며 전통 그라피티와 구분되어 소개된 이유일 것이다.

그럼 이제 한 가지 복잡한 문제를 풀어보자. 글자 중심의 그라피티를 추구해온 작가가 갤러리나 기업과의 협업으로 유명세를 얻고 많은 이들이 그의 그림을 알게 된다면, 그의 작품은 더 이상 그라피티라고 부를 수 없고 스트리트 아트로 불러야 마땅한 일일까. 답부터 말하자면, 뒤에 '아트'를 붙여 '그라피티 아트'라고 부르면 될 일이다. 그라피티는 순수한 문화적 행위라고 할 수 있다.

1970년대 뉴욕의 아이들은 스프레이나 마커로 서명을 하고 다니는 자신들의 문화를 라이팅writing이라고 불렀다. 그라피티 Graffiti라는 말은 언론이 일방적으로 지어낸 이름이다. 라이팅이

이슈가 되자 그라피티라는 새로운 이름을 얻게 되었고 미술계에서 손을 뻗쳤다. 갤러리에서 전시가 열렸고 작가와 작품을 설명해야 했기에 관련어인 '그라피티 아트', '그라피티 아티스트'와 같은 용어가 연이어 생겼다.

　　사실 낙서라는 개념에는 그리기보다 쓰기 형식이 좀 더 큰 비중을 차지한다. 장미셸 바스키아와 키스 해링은 과거의 길거리와 지하철에 새겨진 글자 위주의 그라피티와 달리 아이콘과 이미지가 중심이 된 작품을 많이 남겼다. 그들은 열차 대신에 거리를 택했다. 그런 의미에서 '스트리트 아트'라는 이름은 매우 적절해 보인다. 그러나 죽음에 이를 만한 위험 요소도 마다하지 않는 과격한 소수의 그라피티 라이터writer들에게 그 이름은 조롱의 의미이기도 하다.

김홍식, 〈My tag is masterpiece〉, 벽 위에 스프레이 페인트, 2014년, 경기도미술관.

t like to say that we did not call
lf's Graffiti Writers. That was a term
on us from the establishment. "RISF 170"

캔버스, 사진, 모니터

캔버스와 '화이트 큐브'로 대표되는 미술계의 규격은 새하얀 자유의 공간으로 보이지만, 실은 면밀하게 선별해 조합한 취향을 담는 그릇이다. 미술 작품을 만드는 일은 특정 취향을 가진 부류를 위한 맞춤형 서비스를 제공하는 것과 같다. 이런 측면은 그라피티의 본질과 정면으로 위배된다. 거리에 새겨진 라이터들의 글씨는 그 자신, 단 하나만을 지칭하기 때문이다. 비유하자면 '도장'을 찍는 행위와 같다. 이 때문에 상품이 되기 어렵다.

예를 들어 이메이Emay라는 그라피티 라이터가 전시회를 열었다고 가정하자. 커다란 갤러리에 수십 개의 캔버스가 있고 그 위에 현란한 모양과 다채로운 색감의 Emay가 그려져 있다고 하더라도, 그것은 결국 하나의 도장을 수도 없이 찍어놓은 풍경이라 할 수 있다. 그라피티의 형식이 태그tag● 에서 시작해 스로업throw up◆, 피스piece▲ 로 발전되고 거기에 캐릭터나 콘셉트를 추가한 시도, 그리고 뒤이어 발흥한 스트리트 아트의 형식은 이러한 문제에 대한

● 자신의 그라피티 네임을 쓰는 행위, 즉 서명.

◆ 던져놓듯이 그림을 빠르게 그리는 것으로 대부분 둥글둥글한 풍선 같은 모양의 글자로 이뤄져 있다.

▲ masterpiece의 줄임말로 글자와 글자가 이어지고 화살표나 입체 효과 등의 장식 요소가 가미된 스타일이다.

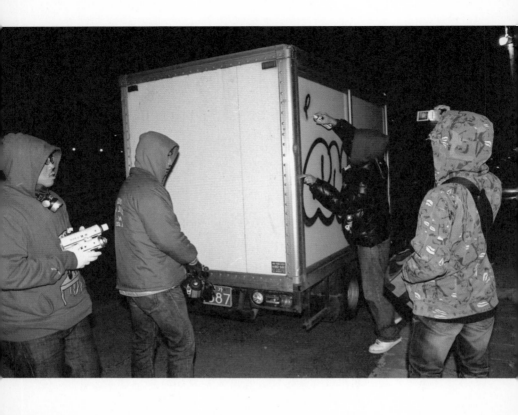

알디 크루(왼쪽부터 Cent, A-What, 김홍식, Roket), 서울, 2009년. Photo: 정상윤

개선책이었다.

1980년대에 키스 해링과 장미셸 바스키아에 미치는 수준은 아니지만 돈디 화이트Dondi White(1961~1998년)와 같은 라이터 출신들도 아티스트로서 큰 수혜를 받았다. 전통 그라피티에서 출발한 아티스트들은 스프레이 페인트를 고집했다.(바스키아는 유화 물감과 오일스틱을, 키스 해링은 잉크와 아크릴 물감을 애용했다.) 그들 대부분은 형식적인 면에서 길거리나 지하철 외벽에 남기던 양식을 캔버스 위에 그대로 이행하지 못했다. 돈디 화이트가 남긴 캔버스 작품들을 살펴보면, '작품'다운 그림을 그려내겠다는 압박감이 느껴지고 서명의 미학보다 이미지와 그라피티 스타일의 조합이 눈에 띈다. 그가 남긴 명작은 캔버스보다 지하철 열차에 몰래 새긴 그라피티를 촬영한 사진 출력물이라고 보아야 한다. 그라피티-스트리트 아트의 아우라는 스프레이 혹은 마커나 포스터 그리고 스티커 등을 가지고 도시를 누비는 무법자에 대한 동경에서 기인한다. 캔버스 작업은 스튜디오 안에서 제작되기에 길거리의 초법적 행위 과정이 뿜어내는 아드레날린을 담아내기가 어렵다.

1990년대 인터넷 보급의 확산은 디지털화된 그라피티 사진

이 전 세계로 유포되는 계기를 마련했다. 각국의 그라피티 아티스트들이 서로 교류할 수 있게 된 장점도 있었으나, 컴퓨터 화면상의 사진과 사진 사이의 우열을 가리는 식의 경쟁이 형성되어 그라피티 본연의 위험 요소를 수반한 작업 방식보다는 시각적 완성도가 중시되는 풍조를 낳았다. 그러면서 자연스럽게 자신의 가치를 증명하기 위해 후미진 곳의 주인 없는 벽을 찾아 천천히 공을 들여 그린 그림을 촬영한 사진을 업로드하는 것이 유행했다. 한국의 그라피티 선구자들의 행보에서 불법적인 작업 방식을 추구했던 흔적을 찾아보기 힘든 연유도 여기에 있다. 뉴욕의 선구자들이 직접 건너가 그라피티 문화를 전파했던 유럽과 달리, 한국은 해외 웹 사이트가 유일한 그라피티의 유입 통로였기 때문이다.

2012년에 아트페어 KIAF에서 보았던 크리스토 자바체프 Christo Javacheff의 파리 개선문을 포장한 대지미술 작품이 기억난다. 대지미술은 해프닝 작품*이니 사고팔 수가 없다. 내가 본 것은 대지미술의 스케치 작품이었다. 옅은 색채를 가미한 드로잉 위에 실제로 사용한 천으로 추정되는 직물을 붙인 것이었다.(스케치 주변

* 일회성이 강한 행위 예술이나 작품 전시를 말한다.

에 간략한 메모도 있었다.) 작품을 재현한 부조형 미니어처라고도 할 수 있겠다. 아트페어를 처음 경험한 점도 작용했겠지만, 그 작품이 위대한 해프닝 미술의 유산임을 익히 알았기에 커다란 회화 작품과 역동적인 조형물 사이에서도 크리스토의 작은 스케치는 눈이 부시게 빛나 보였다.

갤러리에서 전시되는 그라피티-스트리트 아트 작품들과 대지미술의 스케치 작품은 갤러리 바깥에서 쌓아 올린 퍼포먼스의 서사에 기대고 있다는 측면에서 맥락적으로 유사하다. 그러므로 우리는 갤러리에서 그라피티 작품을 마주했을 때, 위험을 무릅쓰고 담을 넘고 벽을 기어오르는 '도전 정신'이라는 숨겨진 레이어를 함께 감상해야 한다. 물론 이에 해당되지 않는 그라피티-스트리트 아티스트의 작품 또한 미술 시장에서 어렵지 않게 만날 수 있으나, 그건 아무래도 벌어진 적 없는 해프닝 작품에 대한 조작된 스케치와 같다고 말할 수밖에 없다.

그라피티 열차, 20세기의 개인 미디어

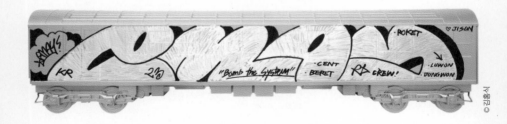

엄밀히 말하자면, 1980년대까지의 뉴욕 그라피티와 이후 세계로 퍼져 나간 그라피티는 다른 종류의 것이다. 나는 그것을 영화 〈와일드 스타일Wild Style〉(1983년)을 통해서 알게 되었는데, 그 영화는 내 마음에 불을 지르기도 했지만 동시에 명확한 한계가 있음을 보여주기도 했다. 영화 이야기를 잠시 해볼까.

뉴욕에 사는 푸에르토리코계 이민자 2세인 주인공 조로Zoro 는 늦은 밤 지하철 열차 차고지에 몰래 숨어 들어가 열차 외벽에 커다란 그라피티를 남기곤 한다. 그의 작품과 이름은 거리에 알려져 있지만 그가 누구인지는 소수의 친구들만 알고 있다. 그와 친구들은 대규모 힙합 파티를 열기로 의기투합하고 조로가 무대의 벽화를 책임진다. 파티가 무르익고 사람들이 열광한다. 조로는 그저 무대 뒤에 숨어서 흐뭇하게 미소 지으며 그들을 바라본다.

나는 〈와일드 스타일〉을 보고 당장이라도 주인공처럼 지하철 열차에 그라피티를 남기고 싶었다. 하지만 그런 생각이 떠오른 지 몇 초도 되지 않아 풀이 죽고 말았다. 영화의 백미는 그라피티가 그려진 열차가 빌딩과 빌딩을 오가는 장관을 바라보는 장면에 있었기 때문이다. 서울의 지하철 시스템은 지상을 오가더라도 먼지와 소음을 차단하기 위해 높은 벽으로 가려져 있다. 그라피티를 어렵사리 남기더라도 영화와 같은 진풍경은 구현하기 어려울

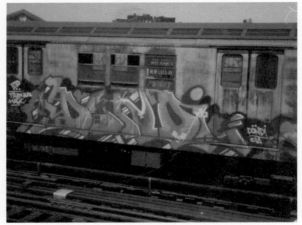

▲ 뉴욕 지하철에 남긴 돈디 화이트의 〈bus129〉 그라피티, 1984년.

▼ 뉴욕 지하철에 남긴 돈디 화이트의 〈Dondi〉 그라피티, 1980년.

그라피티 라이터들은 여러 개의 이름을 갖고 있다. 검거를 피하려는
범죄자의 심리와 새로운 철자를 연구하려는 의도에서 비롯된 관습이다.

게 뻔했다. 비슷한 풍경을 자아낼 만한 장소가 몇 군데 있기는 하지만, 내가 그라피티를 남긴 열차가 몇 시에 그곳을 지나갈지에 대한 정보도 구할 자신이 없었다. 무엇보다도 근면 성실한 한국인의 기질상, 훼손된 열차가 발견되는 즉시 복구 처리가 시작될 것이고 그사이에 다른 열차를 내보내기라도 하면 모든 일이 허사였다. 무턱대고 감행하기엔 여러모로 수지타산이 맞지 않았다. 움직이는 그라피티, 이동하는 그라피티 전시회…… 이뤄질 수 없는 꿈이었다. 〈와일드 스타일〉은 나에게 꿈도 주었지만 좌절도 맛보게 한 영화였다.

누가 뭐라 해도 그라피티의 황금기는 낙서로 도배된 열차가 뉴욕 맨해튼의 마천루 사이를 누비던 1970~1980년대 그 시절이었다. 시각적인 측면보다 상황적인 측면에서 그렇다. 일단 편의를 위해 그라피티가 새겨진 열차를 '그라피티 열차'라고 부르겠다. 그라피티 열차는 라디오나 텔레비전과 같이 전기를 동력으로 콘텐츠를 제공하는 미디어다. 그라피티 열차를 보면 그린 이의 이름, 취향과 친구들의 별명 그리고 최근 동향과 가치관 등이 씌어 있다. 그라피티 열차는 2000년대의 유튜브보다 30여 년 앞선 '해적' 개인 미디어라 할 수 있다.

그라피티 열차에는 플랫폼의 시스템이 제공하는 서비스가

전혀 없기 때문에 라이터는 모든 아이콘과 메시지를 손수 제작해야 했다. 그리고 기다란 열차 위에 깔린 여러 그라피티들 사이에 묻히지 않으려면 각인될 만한 개성과 패턴을 드러내야 했다. 이 정도면 방송 프로그램을 제작하는 프로듀서의 노력과 다를 바가 없다. 마셜 매클루언에 의하면, 모든 미디어나 기술의 '메시지'는 미디어나 기술이 인간의 삶에 가져올 규모나 속도 혹은 패턴의 변화다. 그런 면에서 그라피티 열차는 개인이 스스로를 기획하는 현대 '개인 미디어'의 전조 징후였다고 볼 수 있다.

MIT 대학 출판부에서 출간한 크레이그 캐슬맨Craig Castleman의 그라피티 연구서 『일어나: 뉴욕의 지하철 그라피티Getting Up: Subway Graffitti in New York』(1982년)에 실린 리Lee(〈와일드 스타일〉의 주인공인 조로 역을 연기한 배우이기도 하다)의 인터뷰에는 홀 트레인•을 위해 고군분투한 에피소드가 있다. 리와 다른 동료 두 명은 '메리 크리스마스 투 뉴욕Merry Christmas to New York'이라는 주제로 눈사람과 산타클로스 그리고 각자의 이름을 크게 새겨 넣었다. 리는 그때의 일을 회상하며 이렇게 말했다.

● Whole train, 열차의 머리부터 꼬리까지 한쪽 측면 전체에 그라피티를 남기는 것.

열차에 가려져 있지만 선로 끝 소실점에는 맨해튼 섬의 마천루가 있다.
그라피티 열차는 변두리의 아이들이 중심가를 향해 보내는 메시지였다.

뉴욕 퀸즈, 2015년. Photo: 김홍식

사람들은 그게 그라피티인지 몰랐을 거예요. 시 당국에서 의미 있는 일을 하기 위해 벽화 전문가를 고용해서 한 일로 생각했을걸요?

위 발언의 요점은 리가 공공미술의 역할을 노리고 작업했다는 측면에 있지 않다. 그보다는 콘텐츠를 송출하는 제작자의 의식을 느낄 수 있다는 데 의미가 있다. 리는 작품의 콘셉트가 어떻게 비춰질지에 대해 깊이 고민하는 그라피티 라이터였다. 그는 여타의 그라피티 라이터들이 자신의 이름을 개성 있게 표현하는 데 집중할 때 작품의 시각적 임팩트나 콘셉트의 독특함에 중점을 둔 그라피티 열차를 여럿 남겼다.

이렇게 이야기할 수도 있겠다. 당시 뉴욕의 라이터들이 그라피티 열차를 '움직이는 캔버스'로 취급했다면, 리의 경우엔 자신의 작품을 '바퀴 달린 텔레비전'의 그라피티 쇼라고 생각한 듯하다. 뉴욕의 지하철 시스템을 관장하는 MTA(메트로폴리탄 교통공사)가 그라피티와의 전쟁에서 승리할 수 있었던 요인도 그라피티 열차의 미디어적 특성을 알아차렸기 때문이다. 1984년부터 그라피티가 그려진 열차는 재정비되는 시간 동안 운행이 중단되는 조치가 단행되었다. 그라피티 열차의 역사는 1960년대 후반 이래로 십 년 넘게 이어져왔다. 이토록 오랫동안 이어질 수 있었던 것은

MTA 내부의 재정적인 문제나 사회적 방관이 이유였다는 설도 있지만, 무엇보다도 프로그램의 편성을 손에 쥐고 있는 방송국의 권력을 MTA 자신이 쥐고 있었음을 뒤늦게 깨달은 점이 가장 큰 요인이 아닌가 싶다.

브랜딩, 스트리트 아트의 핵심 전략

우선 이름을 정한다. 그 이름에 나름의 태도와 목적을 부여해 시각적으로 조형해본다. 대표 마크를 만든다. 캐릭터도 좋다. 정해놓은 이름과 연결돼 사용될 상징들이다. 마지막으로 이 모든 걸 아우를 세계관도 필요하다. 이건 마치 브랜드 하나를 만들어가는 과정 같지만, 사실은 그라피티-스트리트 아트에 관한 이야기다.

요즘 우리는 굳이 특별한 사람이 아닐지라도 자기 자신을 브랜딩하는 일이 당연시되는 시대에 살고 있다. 오래전에는 힘을 행사할 수 있는 집단만이 상징을 가질 수 있었다. 과거 유럽의 귀족들은 가문의 문장紋章을 만들어 사용했다. 그것은 누구에게나 허락되는 일이 아니었다. 문장의 이미지가 대표하는 것은 개인이 아닌 가문, 국가, 부대, 길드 같은 힘 있는 공동체였다. 단 한 사람만을 위한 상징은 허락되지 않았다.

과거 뉴욕의 그라피티 라이터들의 활동은 인류 역사상 처음으로 부와 권력의 테두리 바깥에 위치한 개인이 스스로를 대표하는 상징을 기반으로 브랜딩을 실현한 획기적인 사건이었다. 그들은 유명 기업의 광고 방식을 차용했다. 반복적인 상표의 노출과 이미지(혹은 콘셉트)의 선점이 그것이다.

그라피티는 기본적으로 '나'를 알리는 행위다. 나아가 나를 꾸미고 나의 비전을 공유하는 일이기도 하다. 하루라도 빨리 세

맨해튼 중심가에서 발견한 스티커를 이용한 그라피티.
광고 매체나 도시의 기물에 개입하는 방식은 그라피티의 기본 전략이다.

뉴욕 맨해튼, 2015년. Photo: 김홍식

상에 존재 가치를 입증하고 싶었던 어린 시절의 나에게 그라피티란 특별한 일들로 가득한 모험의 길이고, 스프레이 페인트는 용사의 검이었다. 나를 모르는 사람들이 내가 길거리에 남긴 작업을 기억한다는 것은 짜릿한 일이었다. 내가 활동을 시작한 2000년대는 뱅크시의 등장으로 세계가 떠들썩하던 시기였다.(그라피티에 대한 관심도 덩달아 올라갔고 나 역시 선진 문물을 소개하는 사람처럼 어깨가 으쓱해졌다.)

스트리트 아트는 그라피티가 고수하는 에고이스트적인 테두리를 벗어나 적극적으로 '콘텐츠'를 제공한다. 뱅크시는 거기서 멈추지 않고 길거리라는 '그들만의 리그'를 박차고 나가 뮤지엄이나 세계의 랜드마크들을 정복했다. 덕분에 키스 해링과 바스키아라는 상징적인 존재에 묶여 예술성을 온전히 인정받지 못했던 그라피티가 '스트리트 아트'라는 새로운 이름을 얻고 (학술적으로는 '그라피티-포스트 그라피티'라는 이름으로) 당당히 미술사에 입성할 수 있었다.

뱅크시는 정말이지 브랜딩의 대가다. 앞서 언급한 공식에 맞추어 그의 작품 세계에 관해 잠깐 이야기해보자. 우선 뱅크시 Banksy라는 이름이 어쩐지 엉뚱한 느낌을 자아낸다. 코미디언의 이름 같기도 하다. 이름부터 위트가 느껴진다. 그는 경력 초기에 스

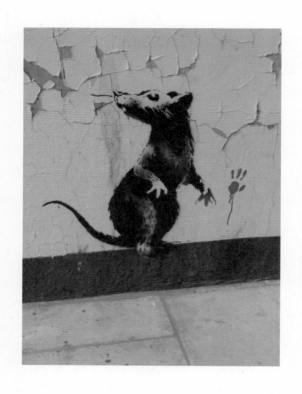

뱅크시의 생쥐, 런던 중심가의 벽에 그려진 그라피티의 일부, 2011년.

생쥐가 바라보는 곳에는 붉은 페인트로 "If graffiti changed anything – it would be illegal"이라고 씌어 있다.

프레이나 마커로 직접 서명을 하지 않고 공판화 기법인 '스텐실'을 이용했다. 이것은 그가 전통적인 그라피티 형식에 구애받을 생각이 전혀 없었음을 뜻한다.(이 부분은 4장의 '비밀스런 콤플렉스' 편에서 자세히 다룰 것이다.) 뱅크시가 즐겨 사용한 캐릭터는 생쥐였다. 귀엽고 친근하면서 동시에 징그러운 이미지의 생쥐는 민중의 혁명성을 내포한다. 최근 들어서는 주로 어린아이들을 페르소나로 사용하는 빈도가 높아졌는데 그의 태도가 패러독스적인 '공격'에서 애잔한 블랙 코미디를 통한 '설득'으로 변모했음을 뜻한다. 이것은 그가 언더독의 위치에서 미술계의 정점으로 계급이 상승하면서 세상을 바라보는 시점도 함께 변했음을 시사하기도 한다.

하지만 기득권을 향한 적대 의식과 장난스러운 태도는 여전하다. 브랜딩이란 상징의 이면에 놓여 있는 가치인 '상징자본'을 획득하는 게임(전쟁)이다. 뱅크시는 그라피티의 본질이 룰을 파괴함으로써 상징자본을 쟁취하는 일임을 누구보다 잘 이해하고 있다. 아이러니한 것은 그가 취한 가장 큰 상징자본이 그라피티 자체라는 점이다. 프로이트가 주장한 오이디푸스 콤플렉스를 연상케 한다. 부친 살해를 통해 남아가 자아를 확립해 간다는 주장 말이다. 그렇게 역사는 흘러간다.

뒤샹, 감춰진 계보

마르셀 뒤샹에 관한 작은 백과사전인 『뒤샹 딕셔너리The Duchamp Dictionary: A to Z』(2014년)●의 G 챕터에는 그라피티와 뒤샹에 관한 이야기가 있다. 대학생 시절에 뒤샹의 대표작인 〈샘〉을 보고 생각했던 것과 똑같은 내용이어서 나는 무척이나 놀랐다. 지금처럼 그라피티가 주류 문화에 스며들기 이전에는 감히 현대미술의 대부인 뒤샹과 길거리의 낙서를 연결 짓는 일이란 입 밖으로 꺼내기조차 어려운 일이었다. 그렇게 오랜 시간 동안 혼자만의 망상이라고 억눌러오다가 뜻하지 않은 타이밍에 그 책을 구입했고, G 챕터에 다다르자 "야, 네 생각이 맞았어"라고 외치는 명랑한 환청을 들을 수 있었다. 책에 씌어진 내용은 이렇다.

뒤샹이 순수미술에 그라피티를 도입한 분명한 사례가 있다. 1916년 1월 그는 당시 세계에서 가장 높은 건물인 울워스 빌딩Woolworth Building에서 서명을 찾아보려고 했던 일을 떠올렸다. 이는 그가 건축물을 레디메이드로 간주했음을 의미한다. 두 점의 레디메이드 〈샘〉과 〈L.H.O.O.Q.〉에서 뒤샹은 앞의 소변기에는

● 『뒤샹 딕셔너리: 예술가들의 예술가 뒤샹에 관한 208개의 단어』, 토마스 기르스트 지음, 주은정 옮김, 디자인하우스, 2016년.

R. 머트^{R. Mutt}라는 가명을 쓰고 〈모나리자〉의 복제본에는 염소 수염과 콧수염을 그려 넣어 낙서와 같은 기법을 사용했다. 1916년 경 뉴욕의 어퍼웨스트사이드 지역에 있는 예술인 카페^{Café des Artistes}에서 그는 시인이자 미술품 수집가인 월터 애런스버그 및 몇 몇 친구들과 만나 그곳에 있던 오래된 기념비적인 그림에 서명을 했다. 이는 유나이티드 그라피티 아티스트^{United Graffiti Artists, UGA}가 뉴욕에 설립되기 반세기 전이었고 뱅크시와 같은 거리의 그라피티 미술가들이 미술계의 주목을 받기 90년 전이었다.

뒤샹의 낙서와 서명은 그라피티-스트리트 아트의 전략을 통째로 아우르는데, 그 의미를 한 단어로 함축하자면 '개입'이라고 칭할 수 있겠다. 개입은 물리적인 침투 후에 대상과 그것을 둘러싼 개념을 재배치한다. 뒤샹의 낙서로 인해 소변기가 미술 작품이 되었고 〈모나리자〉의 복제본이 별개의 진품으로 재탄생했다. 마찬가지로 그라피티 라이터들에 의해 지하철 열차가 갤러리가 되고, 카우스^{Kaws}가 패션 모델의 몸을 감싼 캐릭터를 그림으로써 광고 포스터를 전유한 것 모두 '개입'의 전략을 이행한 결과다.

장 보드리야르는 『소비의 사회』(1970년)에서 팝아트를 "도시 자체를 자연환경으로 받아들이는 회화"라고 말했다. 팝아트가

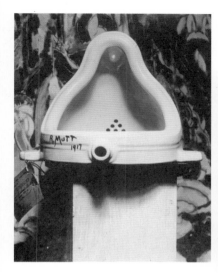

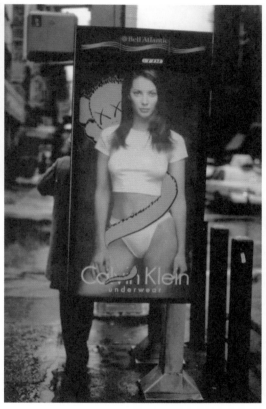

◀ 마르셀 뒤샹, 〈샘〉, 1917년.《뉴욕 독립미술가협회전》이후 앨프리드
스티글리츠가 뉴욕 다다이스트의 잡지『더 블라인드 맨The Blind Man』
2호에 싣기 위해 아트 갤러리 291에서 찍은 사진.

▶ 카우스가 뉴욕의 버스 정류장에 설치된 캘빈 클라인 광고 포스터를
재작업한 작품, 1999년.

관찰의 결과로서 화면畵面을 제공했다면, 그라피티는 자연으로서 도시를 레디메이드로 간주한다. 다르게 말하자면 아티스트의 예술적 개입을 기다리는 대상물로 도시를 바라본다는 말이다. 한편 포스트 그라피티인 스트리트 아트는 도시의 물리적인 정복에 만족하지 않고 대중문화로까지 개입의 영역을 확대했다. 그런데 이는 반대로 대중문화의 그라피티에 대한 개입이었을지도 모를 일이다.

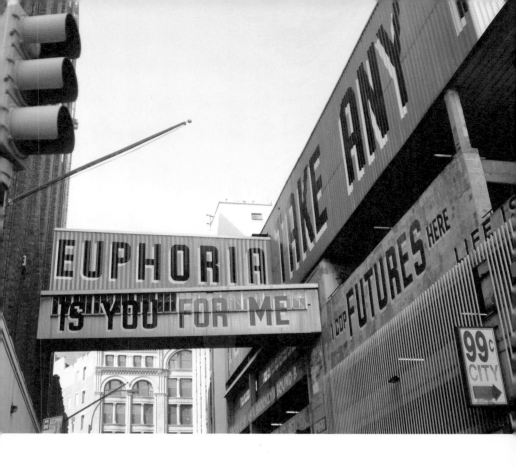

정제된 형식의 그라피티 작품은 개념미술 작품과 다를 게 없다.

스티븐 파워스 Stephen Powers, 〈Love Letter Brooklyn〉, 호이트 스트리트 Hoyt Street
주차장, 2011년.

뉴욕 브룩클린, 2015년. Photo: 김홍식

2

거리의 영웅들

영웅의 조건

그라피티에서 스트리트 아트의 시대로 변화하는 과정에서 궁극적인 변화의
쟁점은 '개입 대상과 방식의 다양화'라 할 수 있다. 서명 중심에서 캐릭터-아이콘-
패턴으로의 이행은 외형적으로는 큰 전환이었지만, 거리에 표식을 남기는
행위라는 특성을 공유한다는 측면에서 개념적인 변화는 거의 없다고 보아도
무방하다.

이제부터 소개할 아티스트들은 스트리트 아트를 구성하는 대부분의 기본
형식을 구축하는 데 큰 일조를 했거나, 특유의 개입 전략을 구사한 이들이다.
이를 기준으로 총 여섯 명의 작가를 선별했다. 1970~1980년대 작가인 돈디
화이트, 스테이 하이 149, 씬, 푸투라 2000은 '그라피티' 시대를 대표한다.
1990~2000년대의 스트리트 아트를 대표하는 이들로는 카우스와 셰퍼드
페어리를 꼽았다.

'거리의 영웅들' 챕터에 뱅크시의 이름이 없는 이유는 그가 그라피티-스트리트
아트의 역사를 통째로 '리뷰review' 하고 있는 특별한 존재이기 때문이다. 뱅크시는
유튜브의 크리에이터가 특정 장르의 콘텐츠를 리뷰하는 것처럼 그라피티 문화의

근본을 이리저리 조망하는 작품을 여럿 남겼다. 이는 엘리트주의 미술에서 종종 발견할 수 있는 '미술사의 되새김질'을 떠올리게 한다. 현대미술의 언어로 가장 순수한 그라피티를 논한다는 점에서 그는 특별하다. 그래서 따로 한 챕터를 할애해 다각도로 그를 조망했다.

'그라피티' 시대를 대표하는 작가들의 이름이 생소한 이도 있을 것이다. 그들은 모두 지하철 열차에 자신의 이름(작품)을 아로새기는 영광을 누린 이들이다. 스테이 하이 149와 돈디 화이트는 세상을 떠났고 씬과 푸투라 2000은 여전히 왕성한 활동을 이어가고 있다. 우리가 익히 알고 있는 전형적인 그라피티의 모양새가 이들의 손에 의해서 탄생하고 또 다듬어졌다고 해도 과언이 아니다. 카우스와 셰퍼드 페어리는 이미 많은 이들이 알고 있을 정도로 유명한 작가이긴 하지만, 그들이 스트리트 아트의 역사에서 어떤 의미를 가지는 아티스트인지에 대해 명확히 짚어주고자 했다. 그들 모두 거칠고 위험한 거리의 방식을 피해 가지 않고서 전통과 변혁을 동시에 추구했다는 공통점이 있다. 이 점이 두 사람을 이 장에서 소개하는 주요한 이유다.

돈디 화이트Dondi White
1961~1998년

어느 분야나 상징적인 인물이 있기 마련이다. 돈디 화이트는 초기 그라피티 역사에서 가장 중요한 인물이다. 그는 키스 해링이나 장미셸 바스키아와 동시대에 활동한 아티스트이긴 하지만, 스타일 면에서 그들과는 확연히 구분된다.

돈디 화이트가 1970년대 서명 중심의 그라피티 역사를 정리하는 역할을 한 인물이라면, 키스 해링과 바스키아는 서명 대신에 캐릭터나 아이콘을 이용한 활동을 펼치며 거리의 룰에 연연하지 않고 전혀 다른 세계로 그라피티를 인도한 사람들이다.

그러나 이들 모두가 '쓰기' 중심의 그라피티가 '그리기' 영역을 적극적으로 수렴하게 되는 계기를 마련했다는 것 또한 사실이다. 돈디 화이트는 '전통 그라피티'의 형식을 예술의 경지로 끌어올렸다. 그의 별명은 '스타일 마스터 제너럴Style Master General'인데, '스타일 대장' 혹은 '스타일 사령관' 정도로 해석할 수 있다.

그라피티를 시작한 지 2년쯤 되었을 때, 나에게 슬럼프가 찾아왔다. 돈디 화이트의 아트북은 나에게 어둠 속의 한 줄기 빛과 같은 존재였다. 국내에 정식 발매되지 않아서 어렵사리 구했던 기억이 난다. 그만큼 소중했고 한 페이지 한 페이지를 가슴속에 새겼다. 그를 깊이 연구한 덕에 나는 그라피티를 기본부터 다시 공부할 기회를 얻었고 마침내 전통적인 양식에 대해 명확히 이해할

수 있었다.

그라피티는 '레터letter', 즉 글자를 각자 나름의 멋으로 '쓰는' 행위를 기본으로 한다. 돈디 화이트가 가장 왕성하게 활동한 시기인 1970년대 후반에는 그라피티의 기본 형식이 모두 정립되어 있었다. 그라피티는 1960년대 후반에 태그(서명)에서 촉발되었고, 1970년대 중반에는 그것을 좀 더 빠르게, 좀 더 크게, 좀 더 개성 있게 표현하기 위한 방편으로 스로업이 개발되었다. 스로업은 제프 쿤스의 '풍선 강아지Balloon Dog'를 글자 버전으로 바꾼 것이라고 상상하면 이해하기 쉬울 듯하다. 적은 획수와 곡선 위주의 선이 특징이다.(직선과 뾰족한 모양을 이용한 스로업은 1980년 전후로 등장한다.) 빠른 속도로 많은 양과 넓은 면적을 섭렵하는 데 최적인 그라피티 형식이라 할 수 있다. 그래서 조금은 대충 그린 듯한 느낌이 들기도 한다.

이런 풍조에서 '리프Riff 170'이 좀 더 높은 수준의 그라피티를 선보였다. 글자와 글자가 이어지고 겹치는 모양과 장식 요소가 첨가된 '마스터피스masterpiece'(이하 피스로 약칭)를 향한 문이 열린 것이다. 그라피티를 상징하는 글자에서 뻗어나가는 화살표도 이 시기에 개발되었다. 글자 간의 유기적인 배치와 여기저기로 뻗

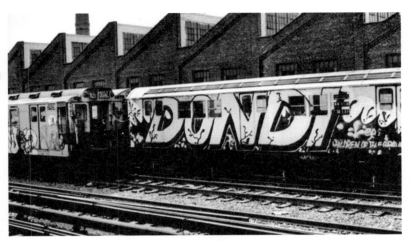

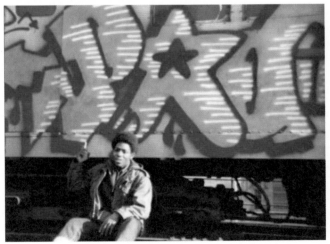

▲ 돈디 화이트, 〈무덤의 아이들Children of the Grave〉, 1978년.

▼ 1970년대 뉴욕 열차에 그라피티를 남긴 리프 170.

어가고 휘감는 화살표가 특징인 '와일드 스타일Wild Style'이 그것
이다. 하지만 최초의 와일드 스타일은 스로업과 크게 다르지 않은
말랑말랑한 형태였다. 그 이름에 걸맞게 글자의 획과 화살표에서
와일드한 에너지가 뿜어져 나오는 와일드 스타일의 스탠더드를
정립시킨 이가 바로 돈디 화이트다.

초기 그라피티는 초등학교 고학년에서 중·고등학생 정도의
나이 때 즐기다가 그만두는 '청소년의 열병' 같은 놀이였다. 그들
은 독창성과 혈기 왕성으로 경쟁했지, 디테일로 서로를 평가하지
않았다. 그것이 그 시기의 가장 큰 매력이었고 덕분에 스로업과
피스 같은 발전된 형식이 개발되었지만, 한편으로 그 외견은 아마
추어적이었다.

반면 돈디 화이트는 완벽주의자였다. 이 부분은 그라피티의
타이포그래피적인 특성과 연관이 있다. 글자를 아무리 그림 같은
모양으로 변환하더라도 획의 중심 뼈대가 있기 마련이다. 그 보이
지 않는 뼈대를 기준으로 적절한 비율로 두께감을 조절하는 것이
수준 있는 레터 스타일의 기본 조건이다. 돈디 화이트는 이 점을
중요시했다. 그래서 그의 와일드 스타일은 복잡하면서도 간결한
느낌을 선사한다. 이것이 한 단계 높은 시각적인 유희로 그라피티
를 이끌었다.

'힙합의 성경'이라 할 수 있는 영화 〈와일드 스타일〉의 주인공 조로는 그라피티 아티스트다. 영화 도입부에 조로가 지하철 열차의 외벽에 그라피티를 하는 장면이 나오는데, 돈디 화이트가 그 대역을 소화했다. 그가 뉴욕의 그라피티 라이터 전체를 대표한 것이다. 당시에 돈디 화이트가 얼마만큼 존경받는 라이터였는지 알 수 있는 대목이다.

씬Seen

1961년~

돈디 화이트가 '스타일의 대장'이라고 불렸다면, 씬은 '그라피티의 대부'로 불리는 사나이다. 멋이나 업적의 우위와 관계없이 좀 더 존재감이 크다고나 할까. 그는 라이팅의 기본적인 형식인 '태그, 스로업, 피스'의 유기적인 관계를 구성하는 데 교과서적인 존재라 할 만하다.

자신의 태그를 뼈대로 발전시킨 피스를 완성시키는 것은 그라피티 라이터들에게는 기본적인 과정이다. 하지만 스로업의 경우는 둥글둥글한 모양 때문에 태그와 연결시키기가 매우 어려운 게 사실이다. 그래서 대부분의 라이터들이 태그와 피스는 유기적으로 연결시킬지는 몰라도 스로업은 별개의 스타일로 다루는 경우가 많다.

씬은 그런 어려움에도 불구하고 자신의 태그와 피스의 기본 구조를 스로업에 심는 데 성공했다. 나는 돈디 화이트를 연구하던 당시에 씬의 이러한 완벽주의를 발견하고 경이로움을 금치 못했다. 그래서 새로운 그라피티 네임인 '이메이Emay'를 만들었고 씬이 그랬던 것처럼 태그와 스로업, 피스를 모두 연결 지을 '플로Flow'를 이식했다. 그라피티가 화려함과 자유로움만을 추구하는 장르라고 생각하면 오산이다. 씬의 스타일이 그 증거다.

씬은 그야말로 그라피티의 살아 있는 화석이다. 그의 작품은

2007년 파리에서 열린 개인전《Seen City》에서 포즈를 취한 씬(본명 Richard Mirando).

그라피티와 스트리트 아트(포스트 그라피티)를 구분하는 형식의 기준을 제공한다. 우선 스프레이 페인트(혹은 페인트 마커)라는 전통적인 도구에서 벗어났느냐 그렇지 않느냐가 첫 번째 기준이다. 그는 물감과 붓을 이용하지 않는다. 포스터나 스티커를 붙이는 등의 기법도 일절 사용하지 않는다. 오로지 스프레이로 모든 이미지를 그려낸다.

둘째, 그라피티는 글자를 중심으로 한 주제 의식을 고수한다. 썬도 글자 없이 마블 코믹스의 만화 캐릭터만을 캔버스에 그려서 전시한 시기가 있었다.(2012년, 우리나라에서 열린 썬의 첫 개인전에서 이 작품들이 소개되었다.) 하지만 이 작품들은 1970~1980년대에 라이터들이 자신의 레터 스타일의 주변을 장식하기 위해 만화책 속의 캐릭터를 모사하던 지난날의 추억을 소환한 것으로 보아야 한다고 생각한다. 썬을 대표하는 것은 그의 태그-스로업-피스이지 만화 캐릭터가 아니다. 대부분의 스트리트 아트는 캐릭터나 아이콘(혹은 스트리트 컬처적인 표현 기법)이 작가의 작품 세계를 대변한다. 재료와 주제 선정 측면에서 그라피티보다 자유로운 것이다. 하지만 어디까지나 그라피티의 기본 개념 안에서 이루어지는 변화들이다.

씬, 2007년경.

그런데 스트리트 아트 같은 외양을 띠고 있지만 그라피티 문화의 특정 패턴에 구애받지 않은 작품들도 있다. 예컨대 그라피티-스트리트 아트는 자신의 이름이나 아이콘을 반복함으로써 인지적 각인을 유도하는데, 그보다는 드라마적인 서사나 은유 그리고 타인의 공감을 '반드시' 얻어낼 만한 상징을 전면에 드러내는 '스트리트 아트스러운' 작품들 말이다. 이러한 작품들은 얼핏 스트리트 컬처를 표방하는 것으로 보이지만 유일성, 즉 오리지널리티보다는 거대한 대중문화 안에서의 공감을 중시한다. 이런 애매한 부류를 통합하기 위한 단어가 바로 '어반 아트'다. 뱅크시의 작품이 대표적인 케이스다. 그는 스트리트 아트와 어반 아트의 연결 고리라 할 수 있다.

씬은 전통 그라피티의 상징이다. 초기 그라피티 작품들은 재기발랄한 아이디어와 용광로 같은 뜨거운 에너지를 내뿜지만 어딘가 아마추어적이라는 느낌을 자아내는 것들이 많다. 그런데 씬은 프로페셔널하게 그라피티 문화의 상징과 구성의 완급 조절을 절묘하게 해낸다. 재즈의 전설 마일즈 데이비스의 넷플릭스 다큐멘터리 〈마일즈Miles〉를 보면 그가 이런 말을 한다.

"창작 활동을 계속하고 싶다면, 변화를 중시해야 한다."

씬의 작품은 눈에 띄지 않는 선에서 주도면밀하게 '개량'된 전통이 무엇인지 알려준다. 시류에 민감하게 반응하며 변화무쌍한 화풍을 추구하는 작가만 변화를 추구하는 것이 아니다. 내적으로 완벽을 추구하는 변화도 분명 변화의 일환이다. 마치 코카콜라의 로고가 1백 년 넘게 변화를 거듭해왔으나 누구도 그것을 쉽게 알아채지 못하는 것처럼 말이다.

스테이 하이 149 Stay High 149
1950~2012년

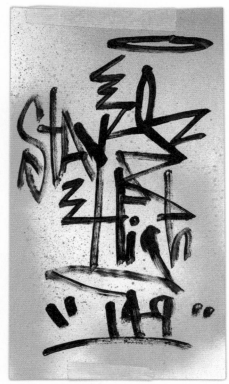

스테이 하이…… 그는 정말 아는 사람만 아는, 전설의 인물이다. 그의 존재는 잊혀진 고대 문명의 진실처럼 수면 저 아래에 묻혀 있다. 다른 점이 있다면 그는 분명히 이 세상에 존재했고 그라피티의 후세대에게 지속적인 영향을 미쳤다는 것이다.

잘 알려지지 않은 사실이 하나 있는데, 그라피티는 1972년에 이미 매체의 조명을 받은 바 있다. 그해, 내로라하는 라이터들을 중심으로 '유나이티드 그라피티 아티스트UGA'가 조직되었고, 다음 해에는 뉴욕 소호의 메이저 갤러리에서 전시회도 개최되었다. 당시 그라피티는 아직 쓰기의 영역에 머물러 있었다. 재료의 측면에서도 스프레이가 많이 필요한 피스를 남기는 일은 흔치 않았고, 굵은 매직 마커로 태그를 남기는 데 주력하던 때였다. 스테이 하이는 마커로 쓱쓱 써 내려간 태그 하나로 미래 세대에게 그라피티가 가야 할 길을 제시했다.

태그는 라이팅의 가장 중요한 요소다. 과장을 좀 보태자면 '전부'라고도 할 수 있다. 왜냐하면 그것에서부터 출발했고 그것을 더 나은 형태로 발전시키고자 한 노력이 그라피티의 역사 그 자체이기 때문이다. 스테이 하이의 태그 스타일은 캐릭터와 서명의 절묘한 조합으로 구성된다. 초기 그라피티 세계에서 태그에 캐릭터를 추가한 스타일은 매우 희귀한 것이었다.(이 희귀성은 여전히 유

효하다. 2021년에 오프 화이트^{Off-White}와의 컬래버레이션으로 화제가 된 카츠^{Katsu}의 태그가 이 계보의 끝자락에 있는데, 그는 캐릭터이면서 동시에 태그인 자신만의 아이콘을 만들어냈다.)

레터 스타일의 측면에서도 그는 귀감이 되었다. Stay에서 S의 끝자락에 악마의 꼬리를 연상케 하는 화살표 묘사는 와일드 스타일의 씨앗이며, High에서 H의 가로 선을 왼쪽으로 연장시킨 다음에 그 위로 지그재그로 그은 선을 더한 '담배를 피우는 글자'의 유전자는 카우스가 즐겨 그리는 캐릭터와 레터를 혼합한 스타일로 이어진다. 그의 태그는 일개 아티스트의 서명이 아니다. 그라피티가 포스트 그라피티로 발전하게 되는 경로를 예언한 묵시록적인 작업이다. 마셜 매클루언의 화법으로 말하자면 텍스트의 시대가 아이콘의 시대로 변모해간 거대한 흐름의 징후라고도 볼 수 있다.

나는 뉴욕에서 스테이 하이를 만려고 한 적이 있었다. 신혼여행지로 뉴욕을 선택했을 때였다. 나는 내심 그를 만날 수도 있겠다는 기대로 들떠 있었다. 그러나 정작 뉴욕에 가서 물어보니 그 사이 스테이 하이가 세상을 떠났다는 말을 듣고는 땅이 꺼져라 한숨을 쉬었다. 당시 나의 꿈은 블랙북에 그의 이름을 담는 것이었기 때문이다. 그라피티 스케치를 연습하고 존경하는 라이터 동

료들의 스타일을 수집하는 목적으로 쓰는 검정색 하드 커버의 노트를 '블랙북'이라고 부른다.

1970년대 초, 그라피티에 심취한 뉴욕의 아이들에게 스테이 하이의 태그는 수집 목록 1순위였다. 하지만 그는 주변의 과열된 관심에 부담을 느꼈다고 한다.* 그래서 27년(씩이나!)이란 긴 시간 동안 행적을 감추고 살았는데, 우연히 오래전 친구인 라이터 바마Bama를 만나 그라피티 운동이 과거와는 비교할 수 없을 정도로 커졌으며 많은 사람들이 자신을 찾고 있다는 말을 듣고는 과거의 동료들과 함께 소규모로 활동을 재개하게 된다.

그것이 2001년의 일이다. 스테이 하이는 당시 아트 매니징을 통해 누구보다도 활발하게 활동할 수 있을 만한 자격 요건이 충분했음에도 불구하고 눈에 띄는 프로젝트 하나 남기지 않고 세상을 떠났다. 아마도 그는 아티스트이기를 거부했던 것으로 보인다. 부와 명예보다는 라이팅의 추억을 친구들과 공유하는 정도의 소소한 즐거움이 좋았던 걸까, 아니면 자신이 완성한 태그의 세계관이 완벽하기에 그에 더할 것도 없고 외부의 인정도 딱히 필요 없다고 생각했던 것일까.

● www.subwayoutlaws.com 인터뷰 참조.

거리의 낙서를 두고 예술의 일환이라고 주장한 이들은 라이터들이 아니라 그 진가를 일찍이 알아챈 지식인들의 통찰에서 출발한 것이었다. 어차피 그라피티를 통해서 획득할 수 있는 것 따위란 없다. 있다면 거리의 삶을 이해하는 친구들 사이에서 누리는 명성이 전부다. 정말로 그게 전부다. 스테이 하이는 아주 오래전에 이미 그것을 얻었으니 그의 '욕심 없음'을 이해하지 못할 것도 없다는 생각이 든다. 자신이 만족하는 자리에 머물 줄 아는 자존감에 탄복할 따름이다.

스테이 하이는 007의 제임스 본드 역으로 유명한 배우 로저 무어의 출세작인 영국의 TV 시리즈 〈더 세인트^{The Saint}〉의 로고에 사용된 막대 모양의 팔다리를 가진 캐릭터를 차용해 자신의 캐릭터를 완성했다. 원본이 존재하는 자료를 커스터마이징해서 자신의 것으로 만들어낸 것이다. 그의 캐릭터는 뉴욕을 기반으로 한 여러 예술가들에게 영감을 주었으며 재차 차용되고 재생산되었다. 표절 시비 따위는 없었다. 하나의 아이디어가 리믹스를 거듭하면서 원전의 의미가 퇴색되는 것이 아니라 반대로 원전의 가치를 되새기는 계기를 확장하는 것, 그것이 바로 스트리트 컬처의 특징이다.

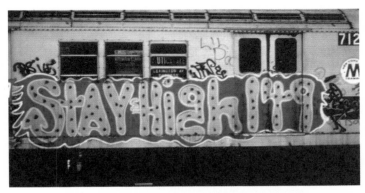

▲ 뉴욕 지하철에 남긴 스테이 하이 149의 〈Stay High 149〉 그라피티.

▼ 스테이 하이 149, 〈Smoker〉.

푸루라 2000 Futura 2000
1955년~

"I would say it called to me, and I answered that calling."

(그것이 나를 불렀고, 나는 그 부름에 응답했다.)

이건 푸투라가 그라피티를 시작하게 된 계기에 대해 술회하면서 한 말이다.● 꽤나 시적이다. 그의 작품이 뿜어내는 아우라도 범상치 않다. 그가 그라피티 역사의 전면에 등장한 1970년대 후반은 레터 스타일의 우위를 선점하기 위한 몸부림으로 가득했다. 거기서 유일하게 글자 중심이 아닌, 그렇다고 캐릭터도 아닌 그라피티로 '추상abstract'의 영역을 노린 이가 바로 푸투라다.

1980년대가 시작되자, 뉴욕의 대안 전시 공간을 중심으로 그라피티 아트에 대한 수요가 증가했다. 그로 인해 지하철 열차 벽면 위에 작업을 하던 라이터들이 캔버스라는 새로운 공간에 무언가를 남겨야 하는 시기에 돌입하게 되었다. 푸투라는 거리나 열차가 아닌 캔버스에 태그를 남기는 것에 의문을 품었다고 한다. 창작의 기로에서 그가 내린 결정은 자신의 이름대로 미래(futura는 포

● 『거리를 넘어서: 어반 아트의 주요 인물 100인Beyond the Street: The 100 Leading Figures in Urban Art』, 패트릭 웅우옌과 스튜어트 매켄지 편집, 게슈탈텐Gestalten, 2010년, 223쪽. 푸투라 2000의 인터뷰 중에서.

르투갈어로 미래를 뜻한다)를 향한 변화였다.

2007년, 홍대 입구의 놀이터 인근에 위치한 한 팝업 전시 공간에서 푸투라가 라이브 페인팅 퍼포먼스를 한 적이 있다. 나도 그곳에 있었다. 그는 50센티미터 높이의 단 위에 올라가 가로세로 2미터쯤 되는 하얀 가벽 앞에서 나에게 '신문물'을 보여주었다. 푸투라는 기상천외한 방식으로 스프레이 페인트를 다루었다. 스프레이의 노즐을 그리고자 하는 지면에 붙인 상태로 과하지 않은 압력을 가해 재빠르게 선을 긋거나 점을 찍었다. 특히 동그란 점 이외에도 마치 유성이 광속에 가까운 속도로 공간을 이동할 때 뿜어내는 에너지의 파장을 표현한 것만 같은 특유의 '점'이 인상 깊었다.

그 점은 스프레이가 노즐 부분을 밑으로 하여 수직으로 떨어질 때 바닥에 남겨질 만한 '사고의 결과물' 같은 형태를 띠고 있었다. 그의 그림은 붓으로 그린 질감도 아니고 에어브러시 같은 느낌도 아니었다. 그는 빠른 속도로 그려낸 대여섯 개의 타원을 방사형으로 겹쳐 그려내 마치 원자와 그 주변을 맴도는 중성자의 동선을 마크mark화 해 곳곳에 배치시켰다. 거기에다 곳곳의 빈 공간에 유성 같은 점들을 뿌려대 묘한 공간감을 자아냈다.

그것은 그라피티의 한계를 뛰어넘으려는 의지가 빚어낸, 푸투라의 내면에서 만들어진 우주의 모습과도 같았다. 섬세한 점과 선의 조합이었지만 스프레이 특유의 질감과 분사의 흔적들이 거친 목소리로 단호한 주장을 펼치는 작품이었다. 그때까지 그라피티라면 깔끔한 선을 뽑아내는 것이 최상의 기술이라고 생각했던 나에게 그날의 퍼포먼스는 엄청난 충격을 선사했다.

과거 미국의 흑인 문화를 대변하는 매체에서는 팝 음악의 제왕 엘비스 프레슬리를 두고 흑인들이 만든 로큰롤을 통째로 훔친 도둑으로 취급하기도 했다. 키스 해링과 장미셸 바스키아도 라이터들에게서 그라피티를 훔친 '화가'들이다. 바스키아의 시그니처인 왕관 마크는 1970년대 초부터 많은 라이터들이 즐겨 사용하던 왕관 심벌을 심플하게 다듬은 것이고, 키스 해링의 캐릭터들은 스테이 하이 149로부터 이어진 선묘 캐릭터의 계보 아래에 있다. 푸투라의 기록되지 않은 업적은 그라피티계의 모두가 보이지 않게 도둑질을 '당할' 때, 혼자서 역으로 순수미술의 유산인 '추상 미술'을 훔쳐냈다는 것이다. 그 말이 생각난다. 피카소가 말했던가. "솜씨 좋은 예술가는 베끼고, 위대한 미술가는 훔친다.(Good artists copy, great artists steal.)"

카우스Kaws
1974년~

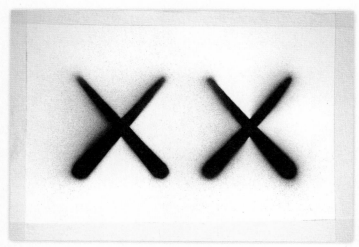

장미셸 바스키아와 키스 해링은 아이콘을 이용한 형식을 제시하고는 그라피티라는 상징자본을 들고서 주류 미술 시장으로 떠나버렸다. 그러고는 몇 년 후에 차례차례 세상을 떠났다. 떠들썩했던 파티가 끝났고 계속될 것만 같았던 세상의 관심도 차갑게 식었다. 그들의 선례는 그라피티를 비롯한 스트리트 컬처 전반에 강한 자극을 주었다. 문화의 주도권을 빼앗기지 않기 위해서는 주류 시스템에 기대지 않는 독립적인 비즈니스를 일구어야 한다는 뼈저린 교훈을 안겨준 것이다.

　　이러한 충격 효과는 그라피티가 스트리트 컬처의 울타리 안에서 기본 토양을 튼튼하게 다지게 하는 계기를 마련했다. 이 시기에 그라피티는 더 이상 뉴욕의 지역 문화가 아니었다. 1980년대에 힙합 문화와 함께 세계 각국에 소개된 그라피티의 전설은 열정이 넘치는 젊은이들의 가슴에 불을 질렀다. 인터넷의 발달은 세계 주요 도시의 스트리트 컬처 애호가들이 서로 도우며 발전하도록 이끌었다. 일본의 수도 도쿄는 가장 열성적인 도시 중 하나였다. 이것은 예기치 않은 화학 작용을 불러일으켰다. 일본인들이 자국의 피규어 문화에 스트리트 컬처를 연결시켜 '아트 토이'라는 새로운 상품을 만들어 세상을 놀라게 한 것이다. 그들이 만든 것 중에서 최고의 걸작은 그라피티 아티스트 카우스의 캐릭터를 입체

화한 '컴패니언Companion'일 것이다. 이 캐릭터 제품은 단순한 장
난감으로 치부할 수 없는 자기만의 역사와 맥락을 가지고 있다. 애
초에 애니메이션이나 만화가 아닌 '길거리'에서 태어났다는 점에
서 그렇다.

오늘날 가장 영향력 있는 아티스트들을 꼽으라면 그 안에 반
드시 카우스가 들어갈 것이다. 라이팅에서 출발해 나중에는 레
터 스타일 중간에 캐릭터를 삽입하고, 그러다가 레터의 비중을 줄
이고 캐릭터만을 마크로 삼아 활동을 이어간 그의 역사는 그라피
티의 수십 년 변천사를 오롯이 담고 있다는 점에서 특별하다.

카우스의 캐릭터 컴패니언의 기본 형태는 뼈다귀 두 개가
×자 형태로 콕콕 박힌 통통한 해골 머리에 몸통과 팔다리는 미
키마우스의 옷을 빌려 입은 모습이다. 무엇보다 눈이 있어야 할
자리에 ××를 그려 넣은 것이 컴패니언을 대표하는 이미지다. 카
우스는 ××를 캐릭터의 모든 특징적 요소를 함축한 표식으로 활
용하기도 한다. 이것은 아이콘이자 태그이다. 캐릭터의 모든 요소
가 태그적인 형태로 축약되니 어느 형태의 기물이라도 ××를 그
려놓기만 하면 카우스의 캐릭터가 변신한 것과 같은 신비한 현상
이 연출된다. 뱅크시가 전통적인 그라피티의 표현 양식과 자기 지
시적인 특징을 버리고 본질적인 태도, 즉 불법적인illegal 그라피티

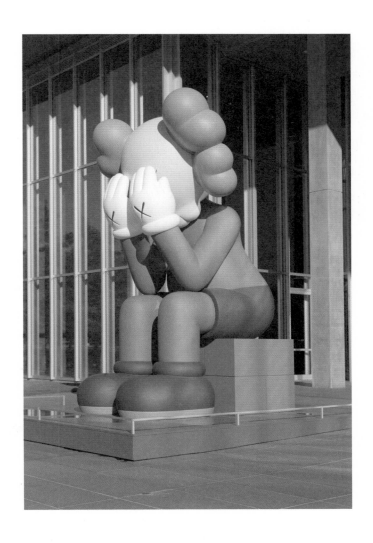

카우스, 〈컴패니언(Passing Through)〉, 2012년, 포트워스 현대미술관, 텍사스.

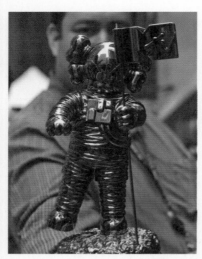

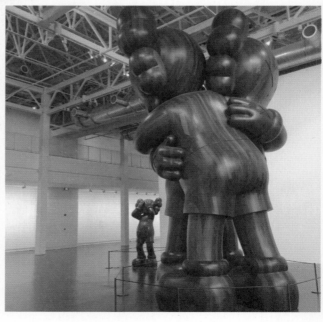

▲ 카우스의 문맨Moonman 트로피, 2013년 MTV 비디오 뮤직 어워드.

▼ 카우스의 《Where the end starts》 전시 장면, 2017년, 유즈Yuz 뮤지엄, 상하이.

만을 남겼다면, 카우스는 반대로 미술 시장과 팝 컬처의 바다에 뛰어들면서 길거리 작업을 중단했지만 특정 '표식' 하나만으로 모든 사물을 예술 작품으로 탈바꿈시키는 그라피티계 꿈의 영역에 도달했던 것이다.

카우스는 버스 정류장의 광고 포스터를 훔쳐다가 캐릭터를 덧입힌 다음 다시 원위치에 돌려놓는 식의 획기적인 방법을 고안한 것으로 유명하다. 그가 커스터마이징한 포스터는 실사 이미지와 2D 애니메이션을 합성한 영화 〈누가 로저 레빗을 모함했나?〉(1990년)의 한 장면을 떠올리게 한다.

컴패니언은 기존 광고 포스터에 익살스럽게 개입한다. 켈빈 클라인 속옷 광고를 이용한 작품은 이 시리즈의 정수를 보여준다.(49쪽 참조) 여기서 컴패니언은 머리의 형태를 유지하고 몸통은 유령처럼 길게 늘어지는 모습으로 분해 젊고 아름다운 몸매를 뽐내는 여성 모델의 몸을 휘감는다. 지금 보면 거리의 아티스트와 대기업이 협업한 그리 특별하지 않은 광고로 보일 수 있다. 하지만 이것은 사전에 기획되고 합의된 결과물이 아니라는 점에서 매우 도발적이며, 광고가 전달하고자 한 메시지와 기업이 그간 쌓아 올린 이미지를 캐릭터가 전유한다는 측면에서 지극히 전위적이다.

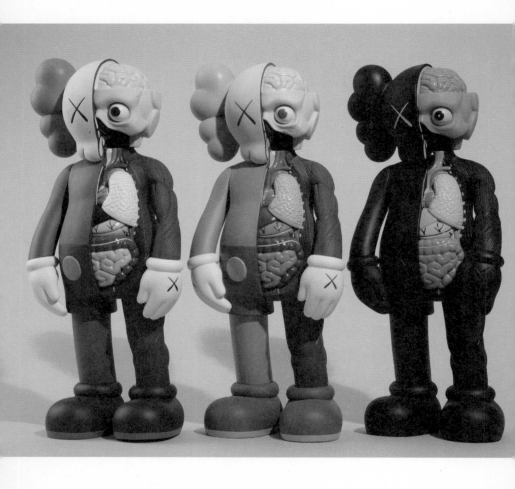

카우스, 〈플레이드 컴패니언〉, 2016년.

컴패니언 아트 토이 중에 가장 인기 있는 시리즈는 데미언 허스트Damien Hirst의 의학용 인체 모형을 대형화한 입체 작품 〈Hymn〉(1999~2005년)을 오마주한 〈플레이드 컴패니언Flayed Companion〉이다. 그는 그라피티의 예술성을 은연중에 부정해오던 하이 아트High Art가 쥐고 있던 소위 고차원적인 미술 세계에 대한 주도권이라는 파이를 이 작품을 통해 크게 한 입 베어 먹었다.

레터 스타일부터 착실하게 출발해 지금에 이른 그라피티 키드 카우스는 무엇이든지 먹어 치우고 죄다 소화해버릴 기세다. 그의 작품들을 보면, 스트리트 아트가 "현대 시각 예술의 축약본"*이라는 말이 과장이 아니라는 생각이 든다. 카우스의 표식 '××'는 세상 모든 이미지에 관여할 수 있는 힘을 가지고 있기 때문이다.

• 『그라피티와 거리미술』, 애너 바츠와베크 지음, 이정연 옮김, 시공아트, 2015년, 229쪽.

셰퍼드 페어리 Frank Shepard Fairey
1970년~

그라피티에는 스프레이 페인트나 매직 마커로 무언가를 쓰거나 그리는 방법, 뱅크시가 즐겨 사용하는 공판화 기법 '스텐실', 각종 기물을 거리에 설치하는 방식, 그리고 마지막으로 스티커나 포스터를 부착하는 방식이 있다. 이 중에 스티커가 면적 대비 기준으로 가장 빠르게 작업을 마칠 수 있는 기법이다. 전략적으로 매우 합리적인 방편인 것이다.

1980년대에 키스 해링과 장미셸 바스키아가 아이콘을 이용한 그라피티를 선보인 이후, 그라피티 전반에 '쓰기'의 지배력이 약화되었다. 자연스럽게 스티커를 이용한 그라피티에도 영향을 미치게 되었다. 1989년, 셰퍼드 페어리가 프로레슬링WWF 선수 안드레 더 자이언트Andre The Giant의 흉상을 차용한 이미지를 담은 스티커로 그라피티 세계에 진입한 것도 이러한 흐름과 연관이 있다. 스티커 그라피티의 전통적인 형식은 공짜로 구할 수 있는 우편용 종이 스티커에 태그나 스로업을 새겨 붙이고 다니는 방법이다. 셰퍼드 페어리는 자신이 직접 디자인하고 프린트한 스티커를 붙이고 다녔다. 대형 포스터 작업도 프린트한 종이를 이어 붙여 작업한다. 프린트된 스티커나 포스터를 이용한 그라피티는 완벽에 가깝게 동일한 형태의 반복적 자극을 선사한다. 그것은 스프레이를 직접 뿌려서 남긴 글자나 캐릭터와는 비교할 수 없을 만큼 강력한

'각인' 효과를 불러온다. 그는 이러한 이치를 이미 알기라도 한 것처럼 사각형 스티커(혹은 포스터)에 우리를 정면으로 바라보는 안드레 더 자이언트의 얼굴을 가득 담았다. 안드레의 눈은 우리에게 말없이 말을 건다. 이것이 전통적인 그라피티와 스트리트 아트(포스트 그라피티)의 큰 차이다. 스트리트 아트는 관객과 교감을 시도한다.

이 글을 쓰기 위해 그의 홈페이지를 찾아보았을 때 문득 옛날 생각이 났다. 이제는 엄연한 '아트 컴퍼니'의 포트폴리오를 게재하는 공간이 되었지만, 2007년에는 자신의 작품이 전 지구적으로 광범위하게 퍼져 있다는 것을 자랑으로 여기는 그라피티 아티스트의 풋풋한 야망을 담은 페이지가 있었음을 나는 기억한다.

지금은 그 페이지의 카테고리 네임이 정확히 기억나지 않는다. 다만 굵은 선으로 심플하게 그린 세계 지도 위에 각국의 주요 도시마다 그의 스티커가 정복지에 꽂은 깃발처럼 붙어 있던 장면만은 아직도 내 머릿속에 뚜렷하다. 그 스티커들에는 버튼 기능이 부여되어 있어서 클릭하면 그 지역에 남긴 그의 작업물을 찍은 사진을 볼 수 있었다. 그라피티 세계에 발을 들인 지 몇 년 지나지 않았던 나에게 그것은 매우 커다란 압박으로 다가왔다. "이 정도로

할 거 아니면 내게 리스펙트 받을 생각은 하지도 마!"라고 으름장을 놓는 것처럼 느껴졌다.

그라피티는 위험과 수고를 무릅쓰고 자신이 설정한 영역 안에서 지배적인 위치를 선점하려는 인정 투쟁이다. 그는 이 점을 누구보다 잘 알고 있었고 그것을 실천으로 옮겼다. 셰퍼드 페어리는 세계 지도 이미지 위에 자신의 마크를 늘어놓은 웹 페이지를 통해 자신의 광활한 영역을 자랑했다. 이쯤에서 '당장 돈이 되지도 보편적인 시각적 즐거움을 제공하지도 않는 이런 행위를 뭐가 좋다고 비행기를 타고 돌아다니면서까지 그렇게 열심히 한 것이었을까?' 하는 의문이 들 수밖에 없다. 무엇이 그를 중독시켰기에 그런 어마어마한 열정을 퍼부을 수 있었던 것일까.

셰퍼드 페어리는 그라피티 자체가 미디어이자 메시지라고 말한다.● 예술이 현대 사회의 변화를 나타내는 징후라는 메시지를 담고 있는 미디어라고 말한 마셜 매클루언의 주장이 그의 의견을 뒷받침한다. 그렇다면 그라피티의 메시지는 무엇일까. 학술적인 용어의 힘을 빌리지 않아도 충분히 설명할 수 있다. 그라피티는

● 『도시 미술』, 스테파니 르무안 지음, 김주경 옮김, 시공사, 2017년, 15쪽.

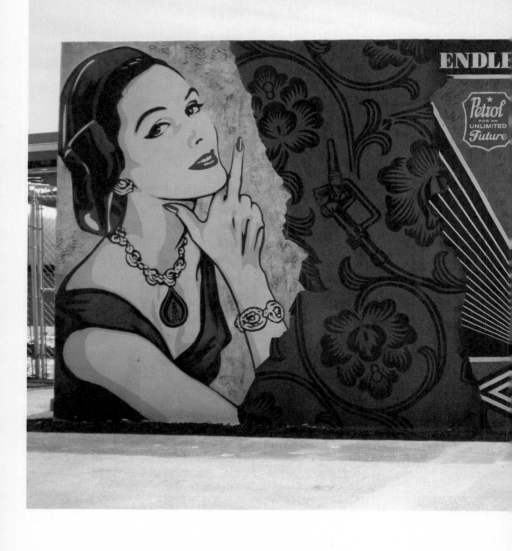

뉴욕 브루클린 코니아일랜드에 설치된 셰퍼드 페어리의 아트 월art wall, 2015년.
Photo: 김홍식

2005년 호놀룰루 마키키Makiki 스케이트 파크에서 '하와이'를 주제로 작업하고 있는 셰퍼드 페어리.

"자기 표현을 권유한다". 피상적인 자유에 대한 이야기가 아니다. 고정된 관념의 틀을 벗어난 극한의 자기 표현이 얼마든지 가능하다고 주장하는 것이다. 그라피티는 '미술의 자율성'이란 신화°가 현실이 되는 순간을 제공한다. 해보면 알 수 있다.

● 『민중미술 모더니즘 시각문화』, 성완경 지음, 열화당, 1999년, 155쪽.

3

스트리트 아트
품평 능력 기르기

그라피티의 유래에 관하여

© 김홍식

그라피티와 선사 시대의 동굴 벽화를 연결 짓는 일은 그 옛날 다윈이 주창한 진화론을 근거로 비서구인을 미개인으로 규정한 서구의 학술적인 '습관'에서 기인된 것이 아닌가 하는 의심이 든다.(혹은 서구인들의 시선에 동화된 우리의 선입견에서 비롯된 가설일지도 모른다.) 그라피티의 선구자들은 대부분 유색 인종이었고, 발생지인 미국은 지금까지도 인종 차별이 극심한 나라이기에 충분히 의심해볼 만한 일이다.

인종주의적인 편견은 차치하더라도, 선사 시대의 동굴 벽화와 그라피티 사이의 연결성을 뒷받침할 뚜렷한 근거를 오랫동안 찾아왔으나 그에 부합하는 글귀 한 줄 찾을 수 없었다는 점에서 나의 의심은 지극히 합리적이다.(혹시 아는 분이 있다면 연락해주시기 바란다.) 보통 선사 시대의 동굴 벽화에서 그라피티의 유래를 찾는 이야기는 아주 짧게 한두 문장으로 후다닥 끝맺어버린 후 다음으로 넘어가는 식이 대부분이다. 최초에 누가 주장한 가설인지 출처도 모호하다. 그래서 이러한 형식적이면서 아름답지도 않은 미사여구에 반대하는 의미로 느슨하게 이어진 둘 사이의 끈을 끊고, 그 사이에 나의 태그를 새겨볼까 한다.

발터 베냐민에 따르면, 예술 작품은 주술적 혹은 종교적 제의

에서 감상될 목적으로 만들어지거나, '예술을 위한 예술'처럼 단지 존재하기 위해 만들어진다.[*] 그라피티는 존재하기 위해 그려질까, 감상되려고 존재할까? 마셜 매클루언은 알파벳이 인류 문명에 미치는 의미가 직접적인 지시성에 있다고 지적한다. 알파벳과 같은 표음문자는 글자 자체의 모양에는 의미가 없다. 특정한 뜻을 갖지 않는 글자의 조합으로 특정 대상을 지칭한다.

그라피티는 알파벳으로 자신의 이름(별명)을 쓰고 다니는 행위에서 출발했다. '그라피티를 본다'는 것은 그림을 감상하는 일이라기보다 존재를 '인식'하는 행위다. 도시 벽면에 새겨진 태그를 떠올려보자. 자, 누군가 길을 가다가 평소에 보이지 않던 그라피티가 생긴 것을 보고 궁금증이 생겼다. 그는 새로운 태그를 남기고 떠난 이를 상상한다. 몇 미터 몇십 미터를 걸어가는 족족 같은 그라피티가 발견된다면 그가 걷는 그 길이 새로 그라피티를 남긴 라이터의 '영역'처럼 느껴질 것이다. 긁은 표식이나 냄새를 이용해 동일한 패턴을 인지시킴으로써 자신의 영역을 설정하는 행위는 곰이나 호랑이 같은 맹수에게서 발견되는 습성이다. 그라피

[*] 발터 베냐민, 『기술적 복제 시대의 예술 작품』, 심철민 옮김, 도서출판 b, 2017년, 33~34쪽.

티의 어원인 이탈리아어 그라피토Graffito는 '긁힌', '긁어서 새긴'이라는 뜻이다. 아무래도 그라피티는 선사 시대의 동굴 벽화가 아닌 동물적 영역 표시에 더 가까워 보인다.

그라피티는 가상의 소유권을 주장하는 영역 표시 방식이다. 최초에 이 행위를 시작한 주요 세력은 청소년들이었다. 성인이 아닌 존재, 사회에 진입할 수 없는 나이, 모든 선택에 보호자의 동의가 필요한 아이들. 그들에게 보이지 않는 목줄이 묶여 있다는 걸 누가 부인하겠는가. 청소년에게 가해지는 기본적인 통제의 틀을 넘어 그라피티 문화를 이끈 뉴욕의 유색 인종 아이들은 짐승과 다를 바 없는 취급을 받았다. 번화가 광장에 모여 있다는 이유만으로 경찰에게 쫓겨나는 일쯤은 일상이었다. 그들은 자신을 증명하고 싶은 욕구로 가득 차 있었지만, 그것을 표출할 방법이 마땅치 않았다. 그때 뉴욕의 아이들에게 스프레이 페인트가 또르르 굴러들어 왔고, 그것을 집어 들어 세상을 가지려고 덤벼들자 '스타일 전쟁Style Wars'이 시작됐다. 기득권, 즉 어른들의 법과 제도를 무시함으로써 발생하는 무용담에서 우열을 다투던 뉴욕의 청소년들은 인정 투쟁의 방식 중 하나로 낙서를 선택한 것이다. 그렇게 지하철 열차에 색을 칠하고 거리를 점령한 아이들은 마침내 '아티스트'의 칭호를 얻어냈다. 세상이 그들의 존재를 '인식'하고, 더

그라피티의 흔적은 영역 표시의 원초적 본능을 내포한다.

뉴욕 맨해튼의 거리, 2015년. Photo: 김홍식

나아가 '인정'하게 된 것이다.

　힙합 문화의 연대기를 당시의 청소년들과 문화 선구자들의 생생한 목소리로 담아낸 것으로 유명한 책인『멈출 수 없어, 멈추지 않을 거야Can't Stop, Won't Stop』의 표지 모델인 밤 파이브Bom 5에게 직접 들은 이야기가 있다.

　그는 푸에르토리코계 이민자 집안 출신으로 비보이이자 그라피티 아티스트인데, 어려서부터 키가 매우 작았다. 그가 살던 뉴욕 북쪽의 자치구 브롱스(힙합의 발생지)는 악명 높은 청소년 갱 문화로 유명했다. 그는 키가 작다고 무시당할까 봐 거리에서 누군가를 마주쳤을 때 몸집이 크게 보일 수 있는 자신만의 방법을 개발했다고 한다. 키가 조금이라도 커 보이도록 뒤꿈치를 바짝 치켜올리는 것도 모자라 그 상태로 껑충껑충 뛰면서 걷는 방식인데, 거기에 턱을 들어 올린 다음 팔을 크게 휘저으며 "덤빌 테면 언제든지 덤벼봐!"라고 외치는 느낌이 들도록 제스처와 몸가짐에 디테일을 더하면 밤 파이브식 걸음걸이가 완성된다. 목도리도마뱀이 적에게 존재감을 과시하기 위해 목 주변의 벼슬을 펼쳐 보이듯, 거친 길거리에서 어떻게든 살아남고자 그렇게 고군분투했던 것이다.

이 이야기는 내가 그라피티 문화를 연구하기 위해 뉴욕에 가서 그를 만나고 한국으로 돌아오기 전날 밤, 그에게서 들은 마지막 에피소드였다. 그는 나와 함께 뉴욕 브루클린의 한적한 주택가 교차로를 건너면서 이 우스운 걸음걸이를 재연해주었다.(아직도 그 걸음걸이를 떠올리면 웃음이 나온다.)

그날 나는 그라피티에 대해 많은 질문을 했지만 돌아온 답변 중에 기억나는 건 이 이야기뿐이다. 아쉬운 마음은 없다. 오히려 '우화'를 통해 통찰을 유도하는 방식을 가르쳐주었음에 감사할 따름이다. 그는 내게 그라피티를 비롯한 스트리트 컬처가 어떤 동기로 발생하고 발전했는지 자신의 이야기를 통해 위트 있게 설명해주었던 것이다.

안티, 거리의 시선

그라피티 아티스트의 필수 덕목은 단연코 불법적인 작업 방식을 기반으로 작품의 세계관을 다진 이력일 것이다. 한국의 미술 관련 종사자들은 이 부분을 가볍게 생각하는 것으로 보인다. 키스 해링이나 바스키아는 물론이고, 2010년대에 들어 인지도가 높아진 카우스나 셰퍼드 페어리 같은 아티스트들은 미술 시장에 진입하기 전에 길거리에서 위험과 수고를 무릅쓰고 인지도를 쌓은 이들이었다.

우리의 미술 시장은 국내 그라피티 아티스트들의 길거리 이력을 검증하고 기록해 미술계 외부에서 출발한 그들의 정체성을 제대로 알리려는 노력 과정을 생략해버렸다. 그라피티를 치기 어린 놀이 문화의 산물로 규정한다거나 피상적인 스타일로만 바라보는 탓도 있다. 무엇보다 가장 큰 요인은 그라피티 아트에 대한 미학적인 주제 관념을 '자유'로 설정하는 오류를 범하고 있다는 점에 있다. 그라피티는 뚜렷한 목적의식과 치밀한 계획을 기반으로 도시를 정복한다. 그 동력은 '안티anti' 정신에 있다.

그라피티는 안티 정신을 어떤 방식으로든 증명하는 게임이다. 스트리트 컬처의 안티란 단순한 반항이라기보다 일반적인 도덕률에서 벗어난 길 위에서 창조성 혹은 재미를 길어 올리는 방식

을 말한다. 이쯤에서 '저항'이라는 단어를 떠올리는 사람들도 있을 것이다. 물론 '안티 정신'보다는 '저항 정신'으로 설명하는 편이 더 쉽게 이해될 수 있다. 알다시피 대부분의 서브컬처는 저항 정신을 기반으로 하기 때문이다. 그러나 굳이 '안티'라는 단어로 그라피티를 설명하려는 이유가 있다. '저항'은 단어의 뉘앙스가 웬지 거창한 대의명분을 요하는 것만 같다. 반면에 '안티'는 개인적인 동기와 명확한 표적을 품고 있는 느낌이다. 아무래도 자신의 이름(마크)을 도시에 새기고 다니는 에고이스트들에게는 '저항'보다 좀 더 뾰족하고 이기적인 어감의 '안티'가 더 어울린다. 그라피티는 안티의 미학을 실현하기 위해 싸우는 도시 속 게릴라들의 '문화 전쟁'이다.

나의 경우만 보더라도, 정해진 틀대로 움직이는 사회에 대고 "너희들이 정해놓은 대로 돌아가게 놔두지 않겠어!", "왜 내가 너희가 하라는 대로만 하고 살아야 하는 거야?", "매일 똑같고 지겨운 세상, 내 맘대로 바꿔버리겠다!" 하는 마음으로 그라피티를 했다. 스케이트보더들은 공중도덕을 무시하고 광장의 난간과 벤치를 놀이 기구로 만든다. 서퍼들은 안전 수칙을 위반하고 즐거움을 위해 커다란 파도에 뛰어든다. 이렇게 세상 만물의 절대성을 부숴

가며 노는 것을 게임의 법칙으로 삼아 행동하는 것이 거리의 방식이다.

스트리트 컬처에 빠져들면 세상 논리에 의해 유지되는 권력의 위계가 전복되는 순간을 느낄 수 있다. 내가 세상의 중심이 되고, 나의 몸과 마음을 온전히 내 마음대로 움직이고 있다는 환희에 빠지게 된다. 대중이 스트리트 컬처에 매력을 느끼고 그 파생 상품을 소비하는 이유가 여기에 있다. 자본주의가 21세기에 들어 스트리트 컬처를 선택한 배경도 이와 일치한다. 많은 기업이 더 이상 쪼개질 수 없을 만큼 세분화된 욕망과 소비를 장려하고 그것을 다시 카테고리화하기 위한 방편 중 하나로 스트리트 컬처를 활용하고 있다.

안티는 게임의 룰에 변화를 주고자 하는 의지의 일환이다. 그리고 모든 절대적인 것에 대한 반대를 의미한다. 안티의 실현은 세상에 자양분이 되고, 그것을 실현하는 이에게는 위험을 가져온다. 그러고 보면 그라피티에는 영웅주의적인 측면도 강하게 서려 있다. 익명성을 유지하면서도 한편으로는 자신의 존재를 각인시키고 세상에 영향력을 행사하려는 행위는 배트맨이나 조로 같은 복면을 쓴 영웅들이 원조 격이다. 앞 장에서 이미 거론하긴 했지

ATM 기기와 그 주변을 뒤덮은 낙서.
자본주의를 향한 신경질적인 외침이 들리는 것만 같다.

뉴욕 맨해튼의 거리, 2015년. Photo: 김홍식

만 무심히 지나쳤을지도 몰라 다시 얘기하자면, 영화 〈와일드 스타일〉의 주인공 이름이 바로 조로다.

노마드, 효율과 속도의 미학

 2022년에 국립현대미술관 덕수궁관에서 주최한 문신 탄생 100주년 기념 특별전 〈문신(文信): 우주를 향하여〉를 보고 왔다. 문신은 대칭적인 형태의 추상 조각으로 유명한 한국의 미술가다. 잠실 올림픽공원에 가보면 아파트 8층 높이의 커다란 스테인리스 조형물이 있다. 반구체의 조합으로 북미의 토템 기둥을 연상시키는 탑 모양의 작품인데 그의 대표작 중 하나다.

 전시장에서는 문신 작가가 얼마나 성실한 '장인형' 미술가였는지를 알리는 기록 영상이 곳곳에서 재생되고 있었다. 청동 주조물, 큰 돌이나 나무를 깎고 갈아서 만든 조각을 감상하면서 그의 노고와 집념에 경이를 느꼈다. 그리고 잠시 상상을 해보았다. 조각가의 삶, 먼지와 땀, 몸의 피로…… '나도 여건이 주어진다면, 문신 작가처럼 하루 종일 갈고 깎는 작품 활동을 평생 이어갈 수 있을까?' 하는 의문이 뒷덜미를 스치고 지나갔다. 대답은 바로 '아니, 절대'였다. 스트리트 컬처는 내게 '최대한 효율적으로' 대상을 전유하라고 가르쳤다. 비유하자면 스트리트 아트의 작업 방식은 유목민의 습격과도 같은 것이다.

 스트리트 아트는 효율에 집착한다. 일신의 구속이나 생명을 담보로 남들이 예상치 못한 곳에 작업을 남기는 것이 스트리트 아

티스트의 최고 영예다. 그러므로 힘을 덜 들이되 '빠른 속도'로 목표를 달성하고자 하는 노력은 당연한 것이다. "퀵 아트는 큐비즘 이래로 모든 시대의 특징이 되었다"[*]는 뒤샹의 말처럼, 작품 완성의 속도 추구가 그라피티-스트리트 아트만의 특성은 아니다. 차이라면, 단순해 보이는 구조 이면에 기민하게 대상을 사전 염탐하고 치밀하게 작전을 구상한 뒤, 마지막에 독수리처럼 목표에 고속으로 접근한다는 점에 있다. 최소한의 피를 흘리고 약탈품을 본거지로 가지고 돌아와야 하는 유목민의 전술도 그러하다. 뒤샹이 레오나르도 다빈치의 〈모나리자〉 복제품에 콧수염만 추가하여 레디메이드 작품 〈L.H.O.O.Q.〉를 완성했듯이 말이다.

영화 〈홀 트레인Whole Train〉(2006년)을 보면, 그라피티 크루의 영역 충돌로 시비가 붙어 '누가 더 빨리, 멋지게 그라피티를 완성하는가'를 두고 굴다리 밑에서 '배틀'을 벌이는 장면이 있다. 경찰이나 시설 관리인의 순찰 동선과 겹치기 전에 작품을 완성해야 하고 해당 장소를 빠져나와야 하는 그라피티적 행동 양식이 반영된 결투 방식이다. 글자 위주의 작품을 추구하는 그라피티 라이터는

● 『뒤샹 딕셔너리』, 198쪽.

영화〈홀 트레인〉의 장면들.

자신의 이름(별명) 하나를 몇 년이고(심지어 수십 년 반복하는 사람도 많다) 반복해서 그린다. 항상 같은 것 같지만 매번 조금씩 다른 모양에 다른 색의 조합으로, 그날그날의 기분과 때에 맞춘 콘셉트의 작품을 만들어낸다. 〈홀 트레인〉의 배틀은 평소에 누가 더 자신의 이름을 많이 써봤는지에 대한 훈련량과 변수에 대처하는 숙련도를 가늠케 하는 테스트다. 단순히 아름다운 그림을 남기는 것이 중요한 문화가 아닌 것이다. 피겨 스케이팅 선수가 스케이트 날의 도움을 받아 빙판 위에 '몸으로 그림을 그리는 것'과 마찬가지로 그라피티는 충분히 스포츠적이다.

카우스는 스트리트 아트의 효율성 추구가 극에 달한 형식을 선사한 바 있다. 그는 버스 정류장에 세워진 대형 지면 광고 면에 자신의 작품을 갈아 끼워 전시했다. 앞서 말한 캘빈 클라인 광고를 이용한 작품인데, 훗날 다양한 일러스트와 그래픽 광고에서 그의 스타일이 모방되었고 현재까지도 그 영향력은 유효하다. 광고판 열쇠를 구하기 위한 노력, 실제 지면 광고와 구분되지 않을 정도의 시각적 정교함, 그리고 무엇보다도 이런 발칙한 계획을 실행할 용기가 있었기에 가능한 일이었다. 카우스가 자물쇠를 열고 잠그는 시간과 그림을 첨가한 인쇄물을 붙이는 시간까지 합해서

5분 내로 작업을 마치고 떠났을 것으로 예상된다. 비슷하게 디테일한 그림을 현장에서 그렸다면 최소 한 시간은 소요되었을 것이다. 카우스는 사전 작업에 공을 들여서 본 작업의 소요 시간을 단축시킬 수 있었다. 그의 경우를 보면, 길거리의 작업물들이 장난이나 치기의 산물만은 아니라는 것을 알 수 있다.

빠른 속도로 작업을 마치고 사라져야 한다는 압박감은 의외로 고통보다는 흥분을 유발한다. 야심 차게 준비한 캐릭터를 길거리에 처음 선보인 날이 생각난다. 2006년 12월 초순이었다. 매서운 칼바람이 부는 겨울 추위에도 아랑곳하지 않고 일을 벌이기로 결심한 나는, 의욕만 앞선 초짜였다. 그날 그리기로 한 캐릭터의 이름은 '스트릿보이'. 후드 티셔츠를 눌러쓴 옆모습만을 보여주기에 얼굴이 보이지 않아 남녀노소 구분이 안 되는 '얼굴 없는' 녀석이다.

번화가에 그라피티를 하는 건 처음이라, 마음을 단단히 먹고 홍대 앞 놀이터 근처로 나갔다. 해가 지고 나면 일을 벌일까 했는데 날이 추워서인지 초저녁 즈음부터 인적이 드물어졌다. 너무 어두우면 잘 보이지 않아서 그림을 제대로 그릴 수 없겠다는 생각에 해가 지기도 전에 스프레이를 들고 골목길로 흘러 들어갔다. 보라

색으로 후드 티셔츠를, 파란색으로 청바지를 그린다. 그다음 흰색
으로는 후드 티셔츠 밖으로 삐져나온 모자챙과 운동화를 색칠한
다. 마지막으로 검정색 스프레이로 두꺼운 외곽선을 둘러 그림을
완성한다. 이것이 나의 계획이었다. 그러나 긴장한 나머지 그림의
세로 길이를 제대로 가늠하지 못해, 캐릭터의 신발을 그릴 공간
을 확보하지 못하는 실수를 저질렀다. 어쩔 수 없이 정강이와 신
발 부분은 바닥으로 이어서 그리는 수밖에 없었다. 그렇게 다리가
90도로 꺾인 그로테스크한 모습으로 나의 캐릭터는 거리에 처음
등장했다. 그 낙서는 7~8년간 덮이지 않고 그 자리에 그대로 있었
는데, 나는 되도록이면 그 골목을 지나가지 않으려고 노력했다.

생각해보니 그날의 경험 덕분에 작업 준비를 치밀하게 하는
습관이 생긴 듯하다. 거리에 작품을 남기고 싶다면 명심할 것이
있다. 연습은 물론이고 충분한 시뮬레이션을 거친 후에 나가야
한다는 것. 속도에만 집착하면 내 작업물이 두고두고 나를 괴롭힌
다. 내 손으로 몰래 덮어버리거나 관리자가 제거하지 않는 이상,
그 자리를 지나는 모든 행인과 인사를 나눌 것이기 때문이다.

김홍식, 〈무제〉, 벽 위에 스프레이 페인트, 2014년, 경기도미술관.

뱅크시, 키치의 그림자

'키치Kitsch'라는 말은 더 이상 저급한 예술(스러운 것)을 지칭하는 말이 아니다. 뭐랄까, 매우 일상적이고 포근한 단어가 되었다고나 할까. 어디서 많이 들어본 말일 테지만, 콕 집어 무슨 말인지 속 시원하게 설명해주는 사람이 없었을 것이다. 이 말을 설명해줘야 할 지식인들이 축적한 지식과 그들이 설파하는 논리의 일관성을 키치가 방해하기 때문이다.

새삼스레 키치 이야기를 꺼내 든 이유는 최근 십 년 들어서 그라피티와 그라피티에서 파생된 여러 이미지 그리고 상황들이 '키치스러움'으로 해석되는 양상이 뚜렷해지고 있기 때문이다. 여기서 키치스럽다는 말은, '자유를 표방한다' 내지는 '귀엽고 발랄하다' 등의 동화나 청춘 영화풍의 광고를 연상시키는 맹목적인 긍정성을 의미한다. 그라피티가 문화계에서 전방위적으로 소비되고 있는 것도 하나의 원인이긴 하지만, 무엇보다 뱅크시의 존재가 대중에게 그라피티를 대표하는 이미지로 자리매김한 것이 가장 큰 요인이라 할 수 있다. 누군가에게는 키치가 향기로울 수 있으나, 또 다른 누군가에게는 스트리트 컬처의 분위기를 망치는 잡내로 인식되기도 한다.

최근 들어 유튜브를 중심으로 영미권의 순수 지향성 그라피

티 채널들이 활발해지고 있는 현상은 과거에 키스 해링과 바스키아의 죽음 이후, 대중적으로 소비되어버린 그라피티 문화를 재구축하기 위한 움직임이 분주했던 1990년대의 향수를 불러일으킨다. 그때나 지금이나 이런 움직임의 본질은 그라피티에 묻어난 키치의 냄새를 걷어내기 위한 것에 있다.

키치는 독일어다. 19세기 중반에 등장한 단어로서 기본적으로 '긁어모으다', '아무렇게나 주워 모으다'라는 뜻이다.(리믹스나 샘플링이 떠오르는데, 키치의 뜻이 자못 현대적이다!) 키치는 소비하는 쪽의 행동 양식인 동시에 만드는 쪽의 태도이기도 하다. 시민 계급, 정확히 말하자면 '부르주아'라 불리던 근대 시대의 자본가(혹은 고소득 전문 직종) 계층의 취향과 윤리관을 기원으로 하기 때문이다.*

부르주아 계급이 인류 역사의 커다란 변곡점이라 할 수 있는 프랑스 혁명을 주도했다는 것은 널리 알려진 사실이다. 여기서 반드시 짚고 넘어가야 할 지점은 혁명으로 인해 서구 문명에서 '신'

* 『키치란 무엇인가?: 행복의 기술』, 아브라함 멀르 지음, 엄광현 옮김, 시각과언어, 1995년, 20쪽.

과 '왕'으로 대표되는 절대적 세계관이 종결되었다는 것이다. 혹자는 그 빈자리에 과학이 들어섰다고 말하지만, 그것은 순진한 얘기다. 우리는 거대한 유일신 대신에 작은 키치의 정령들을 믿는 시대에 살고 있다. 키치의 정령들은 왕과 사제라는 메신저를 요구하지 않는다. 그들은 언제나 우리 주변을 맴돌고 있으며 우리가 부르지 않아도 자발적으로 찾아와 귓가에 속삭인다. 부르주아는 키치의 사제가 아니다. 그들은 그저 롤 모델이다. 앤디 워홀이 코카콜라를 실크 스크린으로 찍어낸 작품에 관해 첨언하면서 미국의 위대함은 "부자도 평범한 사람도 모두 똑같은 코카콜라를 마신다"는 점에 있다고 지적했듯이, 우리는 키치 앞에 모두 평등하다. 모두가 사제이며 모두가 신도이다.

키치는 균일함을 지향한다. 또한 인간의 위대함을 용인하지 않는다. 위대함을 허락받기 위해서는 콘텐츠의 주인공이 되어야만 한다. 소비와 생산의 굴레를 벗어난 활동 이외의 행위는 비도덕적인 것으로 간주하는 것이 키치의 교리다. 중세 석공들의 비밀 결사에서 유래한 '프리메이슨'은 자체적인 승급 의식이 있다. 승급 심사와 관련 없는 외부인의 출입이 금지된 방에서 전해 내려온 대본을 가지고 일종의 역할극을 수행하는 의식이다. 즉흥적인 연

기는 허락되지 않는다. 대본이 제시한 것만을 오롯이 수행하는 것이 관건이다. 키치가 유지하고자 하는 상황이란 바로 이런 것이다. 밀란 쿤데라가 『참을 수 없는 존재의 가벼움』에서 키치를 전체주의에 비견한 이유도 이와 같다. 약속된 클리셰에 따른 약속된 반응은 소비와 생산이라는 이름으로도 치환이 가능하다.

모더니즘 이래 현대미술은 '위대한 개인'이 되고자 했던 이들의 순교의 기록이다. 이 순교자들은 본인의 내면으로부터 길어 올린 '유일한' 가치관과 계획을 담은 작품을 통해 위대한 개인으로 인정받고자 했던 이들이다. 그러나 유일성을 부여받는 것은 그들의 작품과 콘셉트이지 그들 존재가 아니다. 마르셀 뒤샹은 스스로가 작품의 유일성을 관장하고 인준하려고 했던 최초의 미술가다. 그는 자신의 존재와 그를 둘러싼 세계관을 기준으로 만물의 가치와 용도를 새로이 규정하려 했다. 한편 그라피티는 뒤샹이 구사한 전략보다 더 공격적인 메시지를 던진다. 그것은 '존재' 자체, '나' 이외에는 어떠한 것도 지시하지 않는 순수한 개인에 관한 이야기다.

그라피티는 상징자본을 점거함으로써 제도와 위계를 흔드는 방식을 기본으로 한다. 그리고 반드시 자신의 '마크'(태그나 캐릭터

혹은 아이콘)를 남긴다. 뱅크시의 경우, 그가 침투하고자 하는 공간과 공감을 얻고자 하는 계층의 취향 모두에 완전하게 녹아들 만한 '이미지'를 콘텐츠로 가공해 접근한다. 그는 그 자신을 대표하지 않는다.(이것은 법적으로 매우 유리한 측면이다. 실제로 태그-스로업-피스 중심의 그라피티 아티스트에게 법을 적용하는 것이 용이해 검거율 또한 높다. 크든 작든, 복잡하든 단순하든 간에 그것은 '서명'이기 때문이다. 이미지로 된 낙서의 경우 누군가 자신의 작품을 모방한 것이라고 주장하면 그만이지만 태그는 작성자 단 한 명을 지시하기에 법망을 피하기가 어렵다.) 그보다 철저하게 대중이 보고 싶어 할 만한 것을 보여주는 일에 주력한다. 그렇기에 그의 작업 대상물, 즉 타깃인 상징자본은 점거되는 것이 아니라 '소비'된다. 뱅크시를 비롯한 뱅크시의 지지자들 그리고 그가 그려낸 흐뭇한 이미지를 보고 즐기는 모든 이들이 소비자다.

베들레헴 장벽 인근의 벽에 남긴 뱅크시의 작품은 정치적으로 어떤 변화도 가져올 수 없었다. 그는 지구상에 존재하는 가장 비극적인 공간에서도 인간은 '일상의 행복'을 누릴 권리가 있다고 작품을 통해 주장한다. 그러나 그런 메시지는 흔한 TV 광고의 캐치프레이즈와 다를 바 없다. 유니세프 모금 활동 광고 속에 등

베들레헴 장벽 인근에 남긴
뱅크시의 작품.

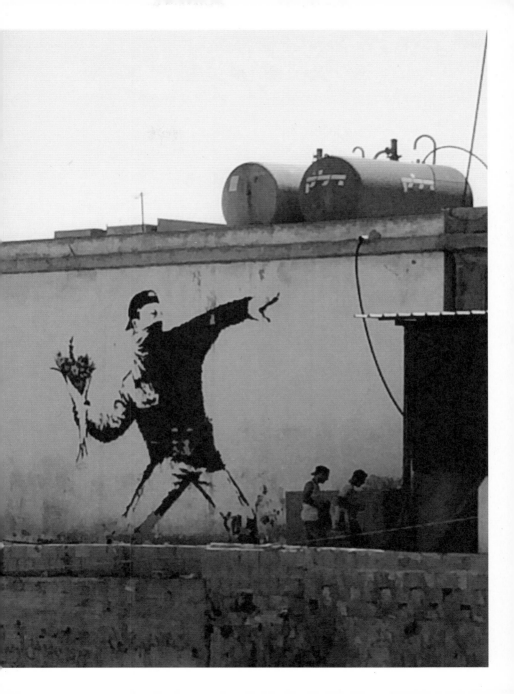

장하는 아프리카의 굶주린 아이들은 대중의 측은지심을 자극한다. 마찬가지로 뱅크시는 팔레스타인 사람들의 삶에 행복이 부족함을 광고했을 뿐이다.

유명한 랜드마크가 많음에도 불구하고, 그는 구태여 위험을 무릅쓰고 정치적 이슈가 될 만한 장소에 작품을 남기는 것을 선호한다. 특정 장소의 역사와 이슈의 동력에 서린 상징자본을 소비하는 것 너머에 뱅크시가 진짜 노리는 목표는 키치적 만족감이다. 뱅크시가 송출하는 쇼는 대중적인 취향과 그라피티라는 미디어의 화학적 결합이다. 이 결합은 그라피티의 위법적인 특성과 대중 욕망의 만남으로, '갱스터 무비'가 제공하는 폭력과 전복의 카타르시스와 유사한 쾌락을 선사한다. 그라피티의 일탈적인 측면, 그러니까 청춘의 뜨거움이나 극한의 자유 같은 이미지와 키치적인 서사의 만남도 주요한 측면이다. 이 같은 경향들은 대중에게는 '열정'이 사라진 시대를 비추는 한 줄기 빛으로 다가온다. 이 고조된 찰나의 '기분'이 느껴지는 순간 그라피티 문화는 마침내 소비되고 이윽고 휘발한다. 사람들은 대부분 재미있게 본 쇼를 기억하지 그것을 재생하는 TV나 컴퓨터 같은 미디어에 큰 의미를 두지 않기 마련이다.

그런데 뱅크시의 작품이 갤러리에 들어가면, 그의 작품은 그야말로 키치 그 자체로 변신한다. 거리의 그라피티 아티스트가 갤러리로 진입하면서 작품이 스스로의 명분을 잃었기 때문이 아니다. 답은 그의 작품에서 발견되는 형식의 계보에 있다.

뱅크시의 전시용(판매용) 작품의 형식은 크게 두 가지로 나뉜다. 하나는 그가 유명세를 얻게 된 계기가 된 '무단 전시' 연작에서 파생된 작품들이고, 나머지는 거리의 스텐실 작품을 캔버스화한 것들이다. 전자는 뒤샹의 〈모나리자〉 복제품에 콧수염을 그린 작품의 '개입 전략'을 모티프로 한 것이고, 후자는 스트리트 아트의 스텐실 기법을 기원으로 한다.

뒤샹이 〈모나리자〉의 얼굴에 수염을 그린 일은 '신성 모독'의 일환이었다. 이를 장난으로 치부할 수 없는 이유는 르네상스를 대표하는 작품에 장난을 쳤기 때문이다. 〈모나리자〉는 수십만 아니 수백만 점의 작품과도 바꿀 수 없는 상징자본이다. 이 위대한 장난은 다양한 미술 사조에 영향을 끼쳤고 앞서 언급했듯이 그라피터까지 그 계보가 이어진다. 뱅크시는 이것을 이용했다. 그는 자신이 위대한 왕의 핏줄임을 당당히 증명해 보이고 싶었을 것이다. 하지만 가장 중요한 걸 놓쳤다. 그가 노린 타깃에서는 '신성'이라 칭할 만한 것들을 찾을 수 없다. 또한 모독적 행위라 할 만큼 심각

함도 없다. '팝아트', '왕'이나 '귀족', '엘리트주의' 등의 위상을 끌어내리는 정도에 그쳤을 뿐이다. 뒤샹은 레오나르도 다빈치라는 '미술의 신'을 모독했지만 뱅크시는 화살을 인간들에게 들이댄다. 추락하는 인간(혹은 문화)의 존엄을 유희로 제공하는 일은 '혁명'을 빙자한 엔터테인먼트다.

거리에 존재하지 않는 이상, 뱅크시의 스텐실 작품은 아이콘의 편집물에 지나지 않는다고 말할 수 있다. 억측이 아니다. 그의 작품은 미스터 브레인워시Mr. Brainwash(본명은 티에리 구에타Thierry Guetta, 브레인워시는 '세뇌'라는 뜻이다)가 아니어도 누구나 따라 할 수 있다. 그라피티는 아티스트 자신이나 페르소나를 지칭하는 기표를 유포하는 활동이다. 그런데 그의 작품은 그라피티를 가리키지 않고 대중이 원하는 키치적 환영과 키치적 만족을 묘사하고 있다. 그라피티는 스타일보다 태도에 그 본질이 있다. 이 태도는 '자기 지시적' 특성과 '위법과 위험 감수'의 쾌감을 통해 실현된다. 위에서 밝혔듯이 뱅크시의 작품은 자신을 가리키지 않는다. 반면 위험한 곳에 그라피티를 남기는 것으로 치자면 뱅크시를 넘어설 그라피티 아티스트가 없다. 묘한 점은 그의 작품은 누구보다 불법적이면서 반대로 전혀 불법적이지 않은 작품으로 읽힌다는 것이다.

미스터 브레인워시가 뱅크시를 모방한 작품 〈뱅크시 스로워Banksy Thrower〉,
2017년.

이것은 그가 '자기 지시성'을 포기한 것과 관련이 있다. 그라 피티가 보편적으로 드러내는 특징은 '자기 지시', '안티'(무언가에 반대하는 의사 표현이나 행동 양식), '길거리 문화와 대중문화의 아이 콘 그리고 그것들의 파생 이미지' 등이 있다. 그런데 유독 뱅크시 는 안티에 집중한다. 어찌 보면 그는 그라피티 원리주의자이자 순 수주의자로 비친다.(이에 관한 설명은 4장에서 자세히 서술할 것이다.)

문제는 그가 추구하는 안티가 개인적인 의견의 뾰족함보다 는 "그렇지 않습니까, 여러분!"이라고 외치는 '호소'로 느껴진다 는 부분에 있다. 그는 더 위험한 곳, 더 이슈가 될 만한 곳을 골라 대중이 '완전하게 이해할', 그들을 미소 짓게 할 드라마를 벽에 새 기는 일을 이어가고 있다.(오직 뉴욕에 남긴 몇몇 작품만 예외다. 4장의 '비밀스런 콤플렉스' 편을 보라.) 뱅크시는 갈수록 더 강렬한 자극을 이끌어낼 장소를 찾고 있는 것으로 보이는데, 최근엔 전쟁터의 한 복판까지 뛰어 들어가 작품을 남기는 데까지 이르렀다. 이제 그에 게 남은 선택지는 과연 어디일까?

스트리트 컬처의 역사에서 내부의 인정 투쟁 양식을 외부 세 계로 (포장해) 갖고 나오는 경우의 대부분은 그 양식을 이용하여 노이즈 마케팅을 펼쳐 대중의 호기심을 이끌어내거나 대리 만족

을 유도하려는 의도에서 출발한다. 뱅크시의 행보도 이에 해당된다. 소더비 경매장에서 작품을 파쇄하는 퍼포먼스를 벌인 일이나 거리에서 작품을 염가에 판매한 일 등은 주류의 꼭대기에 근접할수록 반대로 비주류적인 모습을 강조하려는 강박으로 해석된다. 그는 그라피티 문화의 내부와 외부를 동시에 의식하고 있다. 이런 증상은 특정 문화를 기반으로 성공한 '기업'이 겪는 딜레마와 일치한다. 뱅크시는 작품을 파는 작가가 아니다. 그는 그라피티에서 추출한 '안티'라는 원재료로 만든 '문화 상품'을 파는 기업의 주인이나 마찬가지다. 따라서 예술적 자기표현의 충동보다 타자의 만족이 우선시되는 것이 그에겐 당연한 일이다. 바로 이것이 뱅크시를 두고 키치적이라 평할 수 있는 결정적인 이유다.

그럼에도 불구하고 그가 그라피티를 대표한다고 말할 수 있을까? 그를 그라피티 아티스트라 칭해도 될까? 그 자신이 별도의 장르는 아닐까? 결국 이런 질문에 이르게 된다. 미술 시장은 이런 질문에 대한 대답으로 '어반 아트'(직역하자면 도시 미술)라는 신조어를 개발했다. 어반 아트는 키치적이라는 말을 수치스럽게 생각하지 않는다. 오히려 즐긴다.

4

시대의 아이콘,
뱅크시

정치적인, 너무도 정치적인

2000년대에 그라피티-스트리트 아트가 어반 아트라는 이름으로 재편된 것은 어느 정도 예견된 일이었다. 이 지각 변동은 1980년대에 키스 해링과 장미셸 바스키아가 부상하면서 스트리트 아트가 촉발되고 그에 따라 그라피티에 대한 키치적 소비가 일어난 상황과 많은 측면에서 유사하다.

하지만 이 두 시대를 대표하는 작가들에게는 분명한 차이점이 있다. 키스 해링과 바스키아는 성공의 문이 열리자 미술계의 '주류 화가'로서 자신들의 정체성을 재정립했다. 결과론적으로 말해 그들은 외부인으로서 그라피티에 영감을 받아 작업한, 그라피티라는 상징자본을 '훔친' 이들이었다. 뱅크시는 그렇지 않았다. 그는 내부인으로서 자신의 출처가 스트리트 컬처임을 분명히 하는 것을 넘어 강박으로 보일 정도로 태도의 일관성을 유지하려는 노력을 쏟고 있다.

누가 보아도 키스 해링의 작품에서 가져온 것으로 보이는, 개에 목줄을 걸어 애완견처럼 끌고 다니는 후드 티셔츠를 입은 남자를 그린 작품(166쪽 참조)을 보면 그렇다. 이와 연작 격으로 '바스키아의 그림 속에서 튀어나온 듯한 캐릭터의 몸을 수색하는 두 명의 경찰'을 벽에 그린 작품도 있다. 아무리 좋게 생각하려고 해도 '목줄을 걸고', '검문을 실시'하는 서사가 키스 해링과 바스키아

를 그라피티의 명예의 전당에 놓인 상석으로 안내하려는 의도로 읽히지는 않는다. 반대로 그라피티의 왕좌는 애초에 너희의 것이 아니니 이제 "내려오라"고 말하는 것만 같다. 어찌 됐든 두 작품 모두에서 뱅크시가 가장 즐겨 사용하는 맥락인 '위계의 전복'이 여과 없이 드러나는 것만은 사실이다. 그의 이러한 정치적 태도는 미술가치고는 매우 노골적이다.

　뱅크시는 가장 길거리스러운 방식으로 기득권에 도전했고 갤러리에서 일어나는 수익 창출 또한 주도적으로 진행했다. 이 지점이 많은 그라피티 아티스트들에게 귀감이 되었다. 그러나 그의 행보가 순기능적이지만은 않았다. 미스터 브레인워시를 비롯한 수많은 키치 아트가 어반 아트의 명찰을 달고 시장에 쏟아져 나오게 된 계기가 되었기 때문이다. 이는 뱅크시가 길거리에 암묵적으로 존재하던 그라피티 순수주의에 대한 저항을 몸소 실천한 결과이기도 하다. 틀에 박힌 그라피티에 대한 그의 거부로, '길거리적인 것'과 '길거리적이지 않은 것'에 대한 구분이 모호해짐으로써 많은 거리의 아티스트들이 대중에게 더욱 친밀하게 다가갈 발판을 마련해주었다. 한편 그것은 길거리의 경력이 없는 이들이 '그라피티적인 예술을 표방'한다며 너도나도 시장에 뛰어들 명분을

쥐어준 것이기도 했다.

　뱅크시는 그라피티의 핵심이 눈치 보지 않고 개입하는 '태도' 에 있지, 스타일에 있지 않다고 생각하는 것으로 보인다. 이것이 그의 작업 활동을 그라피티를 중심으로 대내외 모두에게 정치적 인 의미를 띠도록 만든다.

　우리 세계에서 인위적으로 조성된 위계와 허례허식 그리고 부조리의 상징들은 모조리 뱅크시의 타깃이다. 초기 대표작에 속 하는 영국 여왕(고 엘리자베스 2세)과 처칠의 초상은 최고의 권력을 타깃으로 삼은 최초의 그라피티 작품이라 할 수 있다. 그는 디즈 니랜드도 아름다운 동화의 세계로 조명하지 않았다. 장 보드리야 르가 1981년 『시뮬라크르와 시뮬라시옹Simulacres et Simulation』에서 "미국 전체가 디즈니랜드인 것을 감추기 위해 디즈니랜드가 존재 한다"고 했던 말을 이어가기라도 하듯, 그는 관타나모 수용소에 서 벌어지는 포로에 대한 인권 탄압을 비판하기 위한 무대로 디즈 니랜드를 선택했다.

　과감하게도 뱅크시는 디즈니랜드의 일반인이 출입할 수 없는 롤러코스터 레일 아래의 인공 조경 구역에서 짙은 오렌지색 죄수 복을 입힌 인형을 설치하는 작업을 시도한 적이 있다. 영화 〈선물 가게 지나야 출구〉에는 미스터 브레인워시가 이 작품을 사진으로

기록하려다가 경비원에게 적발되는 장면이 나온다. 운영진의 사무실에 끌려간 미스터 브레인워시는 카메라 안의 다른 사진들이 인형을 몰래 설치한 장본인이라는 개연성을 드러낼까 봐 두려운 나머지 데이터를 전부 삭제해버린다. 그래서 영상으로만 확인할 수 있는 작품이다. 행동하는 예술가의 뜨거운 감정이 앞섰기 때문일까. 이 설치 작업은 위험도에 상응하는 임팩트를 주지는 못했다.

뱅크시는 2015년에 다시 한 번 디즈니랜드를 타격한다. 이번에는 쳐들어가지 않고 게릴라처럼 거점 중심의 전투를 벌였다. 그의 고향으로 알려진 영국 브리스톨 근처의 작은 해변 마을 웨스턴 수퍼메어Weston-Super-Mare에 디즈니랜드의 세계관을 디스토피아적으로 리믹스한 테마파크 '디스멀랜드Dismaland'를 만들어 공개한 것이다.

카우스를 비롯한 많은 스트리트 아티스트들의 작품 중에는 디즈니의 캐릭터가 적극적으로 차용되거나 그와 비슷한 분위기를 스트리트 컬처적으로 재해석한 것들이 많다. 그들이 디즈니의 이미지를 가져오는 방식은 말하자면, 감정이나 의견이 배제된 순수한 화학적 조합의 결과에 대한 기대에서 비롯된 '추출'과 '혼합' 작업이다. 이와 달리 디스멀랜드는 유튜브의 크리에이터가 특정 장르의 영화를 분석하며 비판적인 코멘트를 하듯이 인위적으

로 조성된 동화적 세계에 조목조목 딴지를 건다. 현대의 소비 중심주의 사회가 강요하는 꿈과 희망에 '거리 두기'를 시도하려는 의도가 읽힌다.

미술 시장의 경우는 뱅크시가 경력을 쌓기 시작한 초기부터 지속적으로 공격을 가하고 있다. 소더비 경매를 통해 생중계된 작품 파쇄 사건은 미술 시장에 대한 비판의 일환이었다. 하지만 안타깝게도 이 퍼포먼스의 진정한 의미는 미술품 경매장이라는 디즈니랜드를 희화화함으로써 우리 세계의 끝 모를 속물성에 대한 폭로를 유예하는 역할에 있다. 그는 미술계를 비판하기 위해 퍼포먼스를 벌였을 테지만, 이슈가 필요했던 미술 시장에 '시의적절한' 환기구가 되어주었으며 작품과 경매장 모두 유무형의 경제적 효과를 거두었다. 이를테면 뱅크시는 미술 시장의 영생을 기리는 희생제의 제물이 되어준 것이다. 그야말로 아방가르드의 딜레마가 아닐 수 없다.

2022년에 뱅크시가 우크라이나 전쟁터에 작품을 몰래 남기고 떠난 일은 그의 정치적 행보가 정점에 달한 사건이다. 잠깐이지만 그의 작품은 크리스마스를 맞이하는 전쟁터에 평화의 분위

2015년 8월, 뱅크시는 영국 서머싯 주의 작은 해변 마을인 웨스턴수퍼메어에
'디스멀랜드'라는 디스토피아적인 디즈니랜드 스타일의 테마파크를 열었다.
당시 뱅크시는 영국 신문 『가디언』과의 인터뷰(그가 인터뷰를 하는 것 자체도 매우
드문 일이다)에서 디스멀랜드는 "예술, 오락, 그리고 초보 수준의 무정부주의
축제"라고 표현했다.

기를 조성했다. 전쟁에 지친 이들을 위로하고자 함이었을 것이다. 모더니즘의 발생 이래로 미술계의 정치는 프티부르주아 계급인 지식인들과 부르주아 진영 내부에서 벌어진 권력 투쟁의 역사였다. 많은 미술가들이 자신을 주변부로 설정하고 중심의 논리에 맞서기 위해 외부에서 내부로 폭격을 가했다. 위대한 현대미술사의 이면에는 피해자의 명세서 청구와 '고귀한 야만인Noble Savage'을 가장한 장사치의 기만이 언제나 함께했는데, 뱅크시 또한 거기에서 자유롭지 않다.

그러나 우크라이나를 비롯한 다양한 정치적 쟁점이 첨예하게 대립하는 장소에 위험을 무릅쓰고 들어가 작품을 남기는 행위는 중심부로 진입하기 위한 속물적 정치성이 아닌, 진정성을 의심할 수 없는 '진짜 정치'로 보아야 마땅하다. 지난 150여 년간 전위 미술의 선구자들이 "정치에 근거를 두고"* 작품에 임했다면, 뱅크시는 정말로 정치를 '하고 있다'.

* 발터 베냐민, 『기술적 복제 시대의 예술 작품』, 심철민 옮김, 도서출판 b, 2017년, 38쪽.

▲ 뱅크시가 우크라이나 수도 키이우의 '독립 광장'에 남긴 작품, 2022년
 11월 6일.

▼ 뱅크시가 우크라이나 이르핀의 한 파괴된 건물 벽에 그린 벽화, 2022년
 11월 18일.

페르소나

2013년, 뱅크시는 한 달 남짓의 기간 동안 뉴욕 시내 여러 곳에 작품을 남겼다. 뱅크시가 해외에 길거리 작품을 남기는 경우는 주로 정치적 의도가 분명히 읽히는 장소를 선호한다. 그런데 유독 뉴욕에서만큼은 사뭇 다른 분위기의 작품들이 많았다. 물론 뉴욕이 '그라피티의 성지'라는 사실만으로 충분히 정치적일 수 있다. 몇몇 작품은 그라피티를 깊이 이해하는 이들만 알아볼 수 있는 암호로 전통적인 그라피티와 그것의 룰을 비판한 것인데, 이 부분에 대한 것은 다음 장에서 자세히 다루기로 하겠다.

나는 여기서 뉴욕의 뱅크시 작품들에서 발견되는 그의 내면에 그라피티가 어떻게 관계하고 있으며 또한 어떤 의미인지에 대해 살짝 짚고 넘어가고자 한다. 뉴욕에 남긴 작품에는 그라피티에 대한 그의 개인적인 가치관이 분명하게 드러나 있다. 확실히 뱅크시는 한껏 고양된 분위기에서 작품을 남긴 것으로 보인다.

뱅크시의 뉴욕 작품들은 제작된 지 얼마 안 돼 빠른 속도로 현지 그라피티 라이터(로 추정되는 사람)들에 의해 훼손되었다. 그들의 기준에서 뱅크시의 작품은 대기업의 광고와 별반 다를 것이 없어 보이는 그야말로 '키치'의 전형일 수 있다. 더불어 라이터들은 자신의 구역에 대한 애착이 강한데 그것을 침범했다고 느꼈을

가능성도 높다. 어쩌면 그들 삶의 가장 큰 부분인 그라피티를 비롯한 스트리트 컬처를 희화화한 것에 대한 분노였을지도 모른다.

예를 들어 뱅크시는 뉴욕에서 "Graffiti is a crime"이라고 씌어 있는 그라피티 금지 표지판을 이용한 작품을 남겼다. 한 아이가 다른 아이의 등을 타고 올라가서 금지판 속의 스프레이 캔을 쥐는 그림이다. 그런데 이 작품에 누군가 "Street art is a crime"이라고 수정을 가했다. 이것은 뱅크시에 대한 뉴욕 길거리의 평가가 어떠했는지를 극단적으로 이해할 수 있게 해준 사건이었다.

뱅크시는 분명 그라피티를 희화화했다. 하지만 그 안에는 나름의 동기가 있다. 1970~1980년대의 아이들은 만화를 차용함으로써 동심을 그라피티에 투영했다. 뱅크시 또한 그런 경향을 띠는 작품을 여럿 남기긴 했지만 비교적 보조적인 개념으로 제한을 두고 있다. 경력 초기부터 애용한 '쥐'도 있기는 하지만, 실사로 표현한 '어린이'가 뱅크시가 가장 아끼는 페르소나라고 할 수 있다. 유럽이나 여타 지역에서 표현된 아이들과 달리 뉴욕 작품들에 표현된 아이들은 분명한 차별점이 있는데, 뉴욕의 아이들은 직접적으로 그라피티 혹은 그와 관련된 행위를 수행하고 있다는 점이다. 이것은 뱅크시가 동심과 그라피티의 동기를 일체화하고 있음

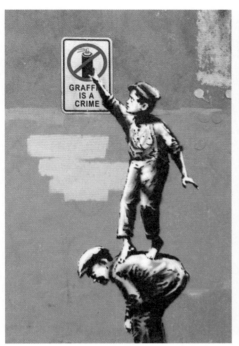
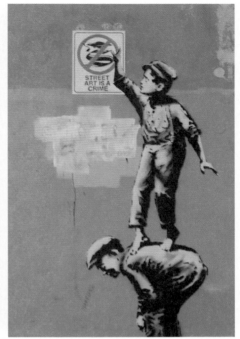

뱅크시의 작품에 수정을 가한 오른쪽 작품에서 스트리트 아트를 상징하는
알파벳 S자 윗부분에 학사모가 씌워져 있는 부분이 눈에 띈다. 스트리트
아트에 대한 전통 그라피티 추종자들의 부정적인 시선의 실체가 무엇인지
유추할 수 있다.

◀ 2013년 뱅크시가 뉴욕의 차이나타운에 남긴 그라피티 〈Graffiti is a
 crime〉.

▶ 누군가에 의해 수정된 뱅크시의 그라피티 〈Street art is a crime〉.

을 뜻한다. 또한 뉴욕 작품의 주제가 '그라피티' 그 자체임을 시사한다. 그가 그라피티를 아름다운 행위로 묘사하기 위해 아이들을 대동한 것은 아니었다. 그가 그린 아이들은 오히려 그라피티 문화의 발상지에서 그 사람들을 가르치려 들고 뉴욕이란 도시에 대한 고정된 관념을 소재로 내세워 '겁도 없이' 도발한다.

2008년에 그린 '토마스 기차Thomas the Tank Engine' 작품은 뱅크시가 그라피티를 바라보는 시점의 근원을 추적할 수 있게 해주는 중요한 단서이다. 이 작품은 토마스 기차를 가지고 노는 어린아이와 열차에 그라피티를 하는 다 큰 청년을 개념적으로 겹쳐 보이게 한다.

그라피티를 바라보는 뱅크시의 시선은 조롱이면서 동시에 자조다. 그라피티가 자아도취적인 문화임을 비판하면서도 그것을 충분히 이해하고 있다는 쓸쓸한 미소가 엿보인다. 뱅크시의 페르소나인 어린이들은 그가 짜놓은 정치적인 구도 안에서 여러 역할을 수행한다. 딱딱한 주제를 부드럽게 하는 촉매제로 활용되기도 하고 반대로 가볍게 볼 일이 아니라고 으름장을 놓을 수 있는 인질이 되기도 한다. 아이들은 어른들처럼 무언가를 기대하고 일을 벌이기보다 그 일이 자신을 즐겁게 해주기만 한다면 이해타산

을 따지지 않고 깊게 몰입한다. 뱅크시가 벽 속에 그려 넣은 아이들은 자신의 작품을 너무 심각하게 받아들일 필요가 없다는 의도를 심은 장치다. 그것은 한편으로는 무책임하게 보일 수 있는 태도이지만 궁극적으로는 작품이 가진 정치적 목적의식을 관객에게 강제로 전가하는 방편으로 작용한다.

비밀스러운 콤플렉스

전통 그라피티인 '라이팅'은 '태그-버블 레터(스로업)-피스'의 세 가지 형식으로 이뤄져 있다. 버블 레터는 1970년대 초에 태그의 대형화를 모색하던 라이터들에 의해 고안되었다. 짧은 시간 안에 큰 서명을 남기기 위해서였다. 하나의 알파벳을 두 개 내지는 세 개의 곡선으로 완결 짓는 형식이다. 몇 개의 선으로 손쉽게 면을 만들어내는 것이다. 대개의 버블 레터는 글자로 변신한 디즈니 캐릭터 같은 분위기를 풍기는데, 그라피티가 가진 가장 대중적인 미감의 형식이라고 할 수 있다.

피스 또한 태그의 대형화를 위한 방편이었다. 버블 레터가 캐릭터적인 생동감과 작업의 속도감을 과시하는 별도의 형식이라면, 피스는 태그와 구조적으로 강하게 결속되어 있다. 태그의 대형화를 위한 합리적인 모색의 결과가 버블 레터라면, 피스는 디테일이 추가된 '대형 태그'로, 이상적인 대형화를 모색한 결과물이라 할 수 있다. 결국 그라피티의 핵심은 태그에 있다.

그라피티는 외부에서 보았을 때 충동적이고 표현주의적인 예술로 인식되지만, 실상은 전혀 다르다. 철저히 계획된 스케치와 훈련된 기술을 요하는 '스포츠적인 예술'이다. 라이터들은 자신의 태그에서 확장된 스타일로서 피스를 (회화에서도 반복에서 발생

하는 차이를 추구하듯이) 수십 수백 번 반복해서 그려댄다. 뱅크시는 이러한 반복적이고 기술 지향적인 그라피티에 공감하지 않은 것으로 보인다.(물론 그것이 바로 스트리트 아트이긴 하다.) 뱅크시는 경력 초기에 자신의 서명을 스텐실 기법으로 처리했다.(이런 방식은 스프레이를 다루는 데 미숙한 스트리트 아티스트들이나 그라피티를 흉내 내는 이들이 추구하던 것이다.) 그러다가 나중에는 서명 자체를 생략하는 작품을 다수 내놓기도 했다.

그라피티의 세계에서 숙련된 기술(스프레이 페인트를 간결하고 명료하게 다루는 기술)도 독창성도 엿보이지 않는 그라피티 라이터나 어설프게 그라피티-스트리트 아트를 흉내 내는 이들, 그라피티 세계의 룰을 모르고 눈치 없이 구는 부류를 토이Toy라 칭한다. 뱅크시가 처음 등장했을 때, 그라피티 라이터들은 그를 토이로 취급했다.(그런데 이를 대놓고 말하고 다닐 수는 없었다. 그의 유명세가 너무 대단했기 때문에!) 서명을 스텐실로 대체하는 것은 스스로 토이임을 증명하는 행위였다. 그들에게 컴퓨터 그래픽 기반의 글씨나 이미지가 프린트된 종이에 구멍을 뚫고 스프레이를 뿌려대는 일이란, 누구나 쉽게 따라 할 수 있는 수준이라고 생각됐기 때문이다. 뱅크시의 작품을 베끼면서 유명해진 미스터 브레인워시가 그 증

거다. 그는 프랑스계 미국인으로, 유럽의 헌옷을 대량으로 수입해 빈티지로 포장한 다음 비싸게 파는 일로 돈을 번 사람이었다.

　뱅크시의 등장 이전의 길거리에는 암묵적인 위계가 있었다. 스트리트 아트는 그라피티가 치러야 하는 위험 요소들은 최소화하고 명시적인 효과는 최대로 누리려 한다. 그 점이 양 진영 사이에 길거리를 점유할 명분의 우위를 결정했다. 라이터들은 "스트리트 아트는 아트스쿨에 다니는 아이들의 여흥"으로 보았다.(물론 라이터들 중에도 아트스쿨 출신은 많았다.) 뱅크시의 등장 이전에 스트리트 아트는 언제나 자신의 뿌리가 그라피티임을 분명히 인지한 이들의 결과물이었다. 카우스같이 그라피티에서 스트리트 아트로 이행한, 스스로 확장하고 진화한 작가들도 많았다.

　그라피티와 포스트 그라피티(스트리트 아트)의 구분은 모더니즘과 포스트모더니즘 논란만큼 모호하고 지루한 것이었다. 캐릭터를 그리고 다니는 사람들도 서명을 하고 다니는 이들도 모두 '그라피티'라는 이름으로 통합된 세계의 동류로서 서로를 존중했다. 그 상호 존중의 기호가 바로 '태그'였다. 각자의 작품 세계에서 태그가 차지하는 비중이 다를지는 몰라도 모두 자신만의 태그는 가지고 있었다. 태그가 없는 스트리트 아티스트는 어설픈 시도를

'하지 않음'으로써 그라피티 전통에 대한 존중을 내비쳤다. 뱅크시는 자신의 존재 가치를 세상에 입증함으로써 이 상호 존중의 고리 내지는 미묘한 위계 관계의 효용성을 정지시킨 것이다.

태그로 이어진 그라피티의 계보를 벗어난 작가들은 뱅크시 이전에도 존재했고, 그 수 또한 적지 않았다. 셰퍼드 페어리나 스페이스 인베이더Space Invader가 대표적인 경우다. 그들은 태그를 아이콘으로 대체한 작품을 선보였다. 바로 이러한 경향이 스트리트 아트의 가장 두드러지는 특징이라고 할 수 있다. 뱅크시의 초기 작품의 대부분을 차지하는 쥐와 원숭이들도 반복적인 기표를 제시함으로써 그것이 자신의 서명을 대체하는 것임을 주장하는 형식의 일환이다.

뱅크시로 대표되는 이러한 형식의 부상은 스트리트 아트를 무한한 가능성으로 이끌어감과 동시에 전통 그라피티를 박물관에 안치시켜버렸다. 그렇게 과거의 악명은 잊히고 유물의 숭고함만이 남게 되었다. 기업들은 "스프레이로 쓴 글씨는 더 이상 더럽고 위험한 것이 아닌 '쿨'한 것입니다"라고 대대적으로 홍보하기 시작했다. 이것이 세상에 알려지지 않은 뱅크시의 업적이다. 흥미로운 것은, 뱅크시가 그라피티의 전통 형식은 부정하면서도 그라

피티라는 상징자본은 적극적으로 소비하려 한다는 점이다.

뱅크시의 작업에 등장하는 서명-쓰기 형식의 그라피티는 반드시 벽에 그려진 인물이라는 대리자를 통한 것들이다. 연출가가 관객에게 전달하고자 하는 바를 페르소나(배우)에게 위임하듯이 말이다. 그라피티 자체가 주제인 작품은 그의 경력 중 2013년에 뉴욕에 남긴 것들 사이에 편중되어 있다. 풍선으로 만든 'Banksy' 버블 레터나 'This is my New York accent' 같은 스텐실 작품(마커로 쓴 뉴욕 그라피티 스타일의 글씨체를 스텐실로 구현한 작품)을 보면 몇 가지 재미있는 점들이 읽힌다.

첫째, 뱅크시는 전통 그라피티의 형식과 룰에 대한 반감을 (뉴욕의) 라이터들만 이해할 수 있는 방식으로 드러냈다. 'This is my New York accent'를 보라. 그는 쓰기 행위를 판화 기법인 스텐실로 치환함으로써 그라피티 평가 기준의 틀 바깥에서 그라피티의 핵심인 태그를 묘사한다. 그는 작품을 통해 토이를 자처하고 있으며 작품 안의 진짜 메시지는 그라피티 세계 바깥의 외부인이 독해하지 못할 것을 사전에 인지하고 있다.

이것은 지능적인 범인이 연출한 스릴러 영화의 한 장면 같은 이색적인 개념의 지도를 품고 있다. 가상의 영화 속 한 장면을 떠

올려보자. 배경은 휴가철 관광객으로 북적대는 유럽의 어느 대도시의 광장이다. 주인공의 목숨을 노리는 범인으로 추정되는 자(뱅크시)가 광대 복장을 하고 군중의 틈바구니 안에서 쇼를 펼치며 타깃인 주인공을 관찰하고 있다. 주인공(뉴욕의 그라피티 전통주의자)은 광장의 카페테리아에서 일상을 누리던 중에 날카로운 시선을 느낀다. 그러다 우연히 광대 변장을 하고 접근한 범인과 눈이 마주친다. 오직 주인공만이 그를 알아볼 수 있다. 양자 간의 교감을 그의 일행과 광장의 군중(그라피티의 전통을 모르는 사람들)은 전혀 알아채지 못한다. 주인공이 비명을 지른다 한들 그의 행동은 히스테릭한 기행으로 보일 게 뻔하다. 엄습하는 공포는 오롯이 혼자만의 몫이다. 범인이 자신의 목숨을 노리기 위해 접근해 왔다는 사실을 아무도 모르고 있기 때문이다.

뱅크시는 'This is my New York accent'에서 그라피티 스타일의 글씨체가 뉴욕식 악센트의 시각적 표현이라고 말하고 있다. 겉으로 보기에 이것은 그라피티가 뉴욕을 대표한다는 '좋은' 의미로 해석될 수 있지만, 그 안에 숨겨진 메시지는 미묘하기 그지없다. 이 작품은 미술 관련 종사자나 일반 미술 애호가는 절대로 인지할 수 없는 지점에서 도발을 시도한다. 특히 그라피티 문화의 씨앗이라 할 수 있는 '태그'를 전유한 점은 뉴욕의 라이터들 입장에

서는 감정적으로 받아들이기에 충분하다. 라이터들은 스스로를 미술계의 일원으로 생각하지 않는다. 그들은 철저히 거리의 방식으로 사고한다. 전 세계 곳곳에 남긴 뱅크시의 작품들은 그려지고 나서 일주일이 지나기 무섭게 벽이 통째로 도난당할 만큼 열광적인 인기를 누린다. 그런데 왜 유독 뉴욕에서는 (그라피티 라이터로 추정되는 이들의 손에 의해) 훼손(이라기보다 처단)되기 바빴는지를 알기 위해서는 이 부분을 이해해야 한다.

둘째, 뱅크시는 전통 그라피티의 레터 스타일 중에 버블 레터만을 가끔 그릴 뿐 태그나 피스의 형식은 철저히 배제한다. 빠른 작업 속도를 위한 것일 수도 있지만 따지고 보면 태그가 버블 레터보다 재빠르게 완성해낼 가능성이 더 높다. 그의 레터 스타일이 버블 레터에만 편중되어 있다는 것은 그가 태그나 피스에 조예가 깊지 못해 이를 기피한다고 볼 수도 있다. 이를 뒷받침하는 것 또한 그의 버블 레터 스타일이다. 브롱스에 남긴 'Ghetto 4 Life'의 버블 레터는 디자이너나 일러스트레이터가 그라피티풍의 그림에 끼워넣기 위해 연습한 결과물 정도로 보인다. 실제로 그라피티를 장식 스타일로 차용하는 일러스트레이터와 디자이너들이 가장 선호하는 것이 '버블 레터(스로업)'이다. 앞서 밝혔듯이 가장 대중적인 미감의 그라피티 형식이기에 차용의 빈도가 높고 태그나 피스보

다 난이도 측면에서도 상대적으로 낮은 편이다. 한마디로 그라피 티 아티스트 흉내를 내기에 안성맞춤인 형식이라 할 수 있겠다.

흉내 수준의 버블 레터를 알아보는 기준은 알파벳의 뼈대에 변화를 주었는지의 여부에 달려 있다. 자신만의 새로운 형태의 알 파벳을 창안해내는 것이 전통 그라피티가 추구하는 목표이다. 일 종의 '알파벳 커스터마이징'이라고 볼 수 있는데, 일정 수준에 이 르기 위해서는 각고의 노력과 센스가 필요하다. 그래서 그라피티 를 흉내 내는 이들이 사용하는 버블 레터는 전문적인 시선으로 보 았을 때 글자 간에 스타일의 일관성이 결여되어 있거나 스타일이 있더라도 자신만의 실험적인 구성이 부재한 경우가 많다. 한마디 로 오동통한 젤리 형태의 알파벳을 그라피티라고 주장하는 것이 다. 그것에는 그라피티적인 감성만 있을 뿐이다. 그런데 바로 이 점 이 뱅크시가 버블 레터를 선호하는 이유라 할 수 있다. 개성 없는 그의 버블 레터는 키치적인 서사의 감동과 그라피티의 대표 형식 이라는 두 마리의 토끼를 한꺼번에 잡기 위한 방편의 일환이다.

셋째, 기득권을 비웃는 주제를 선호하던 뱅크시가 '전통 그 라피티'를 동일선상의 타깃으로 선정했다. 뱅크시가 즐겨 사용한 '끌어내리기' 형식은 인식의 층위에서 높은 곳을 차지하는 개체 의 개념이 낙하하는 장면을 관찰함으로써 발생하는 카타르시스

뱅크시가 사우스 브롱스에 남긴 〈Ghetto 4 Life〉, 2013년 10월.

를 노린 것이다. 그런데 그라피티 자체는 미학적 기준으로나 보편적인 정서의 기준으로나 숭고함 내지는 권력의 상징이 아니다. 물론 뉴욕이라는 공간과 그곳에서 시작된 전통은 모든 그라피티 문화 관련자들에게 숭배의 대상이다. 하지만 그것은 그라피티 세계 내부에서만 통용되는 이야기일 뿐, 외부에서 보면 서브컬처의 일환, 즉 낙서일 뿐이다. 따라서 그는 평소와 달리 '대상(그라피티)'을 끌어내린 것이 아니라, 반대로 어느 지점에 올려놓았다고 보아야 마땅할 것이다.

뱅크시는 그라피티의 '형식'을 타깃으로 선정함으로써 그것을 비평의 무대로 끌어들인다. 아무나 쉽게 알아채지 못하도록 구성해 놓은 작품들이기에 다분히 의도적이라 할 수 있겠다. 확실히 그는 뉴욕이라는 공간의 역사성을 활용하여 그라피티를 재정의하려고 시도하였다. 또한 정치적 주제 의식과 풍자에 대한 강박 없이, 다른 곳에서 보여주지 않았던 천진난만함(이것이야말로 그라피티의 원형일 것이다)을 여러 작품을 통해 보여주었다. 몇몇 설치 작업을 제외하면 뱅크시가 뉴욕 거리에 남긴 대부분의 작품들은 '그라피티' 문화를 어렸을 때 가지고 놀던 장난감처럼 서술하는 데 집중하고 있다. 이런 의식이 최초로 발견된 작품이 앞서 언급한 바 있는 '토마스 기차'(2008)이다. 이 작품과 뉴욕 작품들의 관

계는 마치 한편의 시놉시스와 그로부터 출발해 완성한 장편 영화 같아 보인다. 양쪽 모두 그라피티를 '놀이'로 규정하는 뱅크시의 세계관을 지지하고 있기 때문이다.

이번 장의 쟁점이 된 뱅크시의 작품들은 그라피티를 전유하는 그럴듯한 미술 작품으로 보일 수 있고 실제로 그러할지 모르나, 환멸과 애증을 품을 정도로 그라피티에 인생을 바쳐본 사람만이 느낄 수 있는 '자괴감'이 쉽사리 발견되지 않도록 옅게 깔려 있다. 이 보이지 않는 레이어는 그가 어린 시절 그라피티의 기술적인 측면을 통한 경쟁에서 좌절한 경험에서 기인한 것일 수도 있고, 세상의 멸시에도 불구하고 전통적인 그라피티에 대한 집착을 놓지 못했던 시절의 회한일 가능성도 있다. 진위 여부를 떠나 어떤 진한 '개인적인 감정'이 녹아 있는 것만은 분명하다. 뱅크시의 작품들은 지극히 정치적이기에 한편으로 키치적이다. 또한 그 반대이기도 하다. 그렇기에 뉴욕에 남긴 그의 은밀한 '감정'의 흔적은 더욱 의미가 있다. 그것은 여타의 뱅크시 작품에서 매번 강조되던 정치적 논조로 인하여 소외되어온 에고이스트적인 전통 그라피티의 향수를 불러일으킨다. 그는 그라피티의 형식을 파괴함으로써 형식의 본질에 대한 담론의 단초를 이끌어냈다.

그라피티의 미술사

뱅크시는 그라피티를 대상화한다. 키스 해링이 즐겨 그린 개에 목줄을 채워 끌고 다니는 후드 티셔츠를 입은 남자의 스텐실 작품은 미술사의 명작을 끌어와 전유하는 미술가들의 전략과 일치한다. 뱅크시에게는 그라피티의 역사가 곧 미술사. 그가 만든 영화 〈선물가게 지냐야 출구〉의 도입부 타이틀 영상을 보면, 그라피티 문화에 대한 그의 애착을 느낄 수 있다. 그는 누구보다 그라피티의 역사에 관심이 많은 사람이고, 그라피티를 표방하며 출발해 최고의 아티스트 반열에 오른 이들 중 유일하게 그라피티 자체를 자기 작품의 서사 요소로 적극 활용하고 있는 아티스트다.

뱅크시가 미국에서 첫 개인전을 열 때, 몸이 핑크색 스텐실 패턴으로 뒤덮인 코끼리가 화제가 된 바 있다. 이 사건은 최초의 그라피티 라이터로 기록되는 미스터 콘브레드Mr. Cornbread가 동물원의 코끼리 몸에 서명을 남긴 사건에 대한 오마주로 읽힌다. 미술가와 미술사의 관계에 대해 미술평론가 성완경은 아래와 같은 의견을 밝힌다.

……미술사는 심지어 어떤 노략질이나 우상 파괴도 그 피해 품목인 오리지널을 실제로 손상시키기보다는 그 권위와 신비를 오히려 더 높여주었으며, 가해자인 작품에도 미적 교양의 든든한 맥락을 부

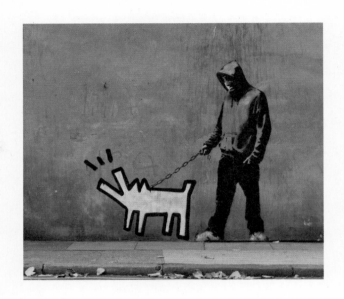

뱅크시가 2010년 런던의 남부 버몬지^{Bermondsey}의 한 편의 벽에 그린 작품.
후드 티를 입은 남자는 그의 영화 〈선물가게 지나야 출구〉에 출연했던
뱅크시(로 추정되는 인물 혹은 연기자)를 떠올리게 한다. 키스 해링을 상징하는
개에 목줄을 채워 끌고 다님으로써 '스트리트 아트의 역사'의 주도권을
자신이 쥐고 있다는 것을 우회적으로 표현한다고 볼 수 있다.

여하는 신비하게도 믿음직스럽고 너그러운 권위를 가진 창조의 원전이기도 하다.[•]

이 시대를 대표하는 작가인 뱅크시가 들여다보는 미술사의 페이지에는 그라피티의 역사가 아로새겨져 있다. 그의 행보는 보수적인 미술계에 그라피티라는 미술 사조를 들이밀며 권위를 부여하라고 종용한다. 그리고 스트리트 컬처를 이용한 많은 광고와 콘셉트에서 '연출된 진정성'을 진실한 이미지로 받아들이도록 돕는 아이러니를 야기한다. 뱅크시가 써 내려가고 있는 그라피티의 미술사는 스트리트 컬처가 그동안 넘보지 못했던 '예술'의 상아탑에 침투했음을 의미한다. 이는 일상과 예술의 경계를 허물고자 한 포스트모더니즘 운동의 마지막 페이지를 장식하는 일이거나, 그다음의 새로운 페이지 위에 우리의 예상을 벗어난 거대한 변혁의 신호탄으로 기록될 가능성 또한 배제할 수 없다.

- 『민중미술 모더니즘 시각문화』, 성완경 지음, 열화당, 1999년, 154쪽.

스트리트 컬처와
스트리트 아트

티셔츠, 길거리 갤러리

스트리트 컬처를 길게 설명하느니, 차라리 티셔츠 이야기를 하는 것이 더 쿨하다고 본다. 티셔츠는 처음 미군의 속옷으로 발명되었다. 미군은 티셔츠에 소속 부대의 정체성을 글자나 이미지로 새겨 넣었다. 이런 식으로 옷을 비롯한 겉모습에 정보를 새기는 행위는 왕, 사제, 귀족, 군대와 같이 사회의 주도권을 지닌 세력들이 독점하던 문화였다. 노예나 죄수에게도 비슷한 '마킹marking'이 행해졌지만, 그건 아무래도 수동적인 낙인에 가깝다. 그래서 그런지 티셔츠를 입는다는 일은 자신감 있게 취향을 드러내는 방편이기도 하지만 한편으로는 '벗을 수 있는 문신'같이 느껴진다.

무라카미 하루키가 쓴 티셔츠에 관한 에세이가 있다. 그 책에는 하루키가 어린 시절에 보았던 인간 광고판 '샌드위치 맨'이 등장한다. 그는 티셔츠에 기업의 이름이나 로고가 새겨진 것을 보면 옷을 입은 것이라기보다 걸어 다니는 광고판과 다를 게 없다는 생각이 들었다고 한다. 그러고 보면 티셔츠는 다분히 광고적이다. 팝아트 같기도 하고, 개념미술처럼 보이기도 한다. 그 모두가 직설적인 미국식 화법의 일환이다. 이건 정보의 투명성을 넘어 정보의 공격에 가깝다. 자신의 정체성을 드러내는 데 거리낌이 없던 길거리의 젊은이들에게 티셔츠는 무기이자 '갑옷'이었다. 티셔츠를 통

김홍식, 〈길거리〉, 합판 패널 위에 스프레이 페인트, 80×25cm, 2010년.

해 대중과 문화적 경계를 나눔으로써 그들은 물리적인 정복 활동 없이 평화적으로 도취감에 빠질 수 있었다.

스트리트 컬처는 티셔츠 그래픽의 변천과 함께 발전해왔다. 1960년대의 히피들은 티셔츠에 저항의 문구를 새겨 넣고 시위에 참여했다. 이후 등장한 록 음악 마니아들은 티셔츠 그래픽의 발전을 선도했다. 1980년대부터는 그래픽을 입힌 티셔츠가 대중문화로 자리 잡기 시작했다. 최근 들어서는 현대미술을 방불케 하는 도발적인 티셔츠들이 많이 제작되고 있다.

문구는 예전보다 한층 더 직설적이고, 일부러 정돈하지 않은 질감의 그래픽도 심심치 않게 눈에 띈다. 이것은 거친 자기표현임과 동시에 문화적 허영심의 발산이다.(영화평론가 이동진의 말에 따르면 문화적 허영심이야말로 문화를 향유하는 데 가장 주요한 동력이다.) 장 앙텔름 브리야사바랭은 "당신이 무엇을 먹었는지 말해 달라. 그러면 당신이 어떤 사람인지 알려주겠다"고 말했다. 나는 "당신이 가지고 있는 티셔츠를 보여 달라. 그러면 당신이 어떤 사람인지 알려주겠다"고 말하고 싶다.

티셔츠의 그래픽은 그라피티-스트리트 아트와 매우 밀접한 관련이 있다. 둘 모두 팝 컬처를 기반으로 한 스타일에 직설적이거

나 위트 섞인 태도를 더한 양식을 추구한다는 특징이 있다. 그러므로 캐릭터를 비롯한 대중문화의 아이콘을 티셔츠, 게임, 만화 등의 매체를 꾸준히 소비해온 세대가 미술 시장을 주도하기 시작한 그 시점(2000년 전후)에 때마침 스트리트 아트가 융성하게 된 것은 우연이 아닌 필연으로 보아야 할 일이다.

이런 시대적 경향은 티셔츠에 캔버스의 기능을 부여했다. 티셔츠로 메워진 길거리는 우리 시대의 또 다른 갤러리다.

그라플렉스^{Grafflex}, 마블 재팬과 협업한 티셔츠, 2021년.

스니커, 스트리트 패션의 꽃

스파이크 리Spike Lee 감독의 대표 영화 〈똑바로 살아라Do the right thing〉(1989년)에는 스니커에 관한 유명한 장면이 있다. 하얀 조던 스니커를 신은 흑인 젊은이가 친구들과 대화를 나누다가 자전거를 어깨에 들쳐 멘 백인 사내와 접촉해서 균형을 잃은 나머지 발이 접질려 넘어질 뻔한 위기에 처한다. 다행히 넘어지진 않았지만 불행히도 그의 운동화가 시커멓게 더럽혀졌다. 그는 눈이 뒤집힐 만큼 화가 나서 "Yo!" 하고 소리친다. 그러고는 벌써 20여 미터나 지나쳐 간 백인 사내를 부리나케 쫓아가 사과를 요구한다. 이웃들까지 우르르 몰려들어 그에 동조한다. 그가 가진 물건 중 가장 소중한 것은 하얗게 닦은 스니커 한 켤레였다. 그것을 이웃들은 이해했던 것이다.

이 영화가 개봉된 1989년은 마이클 조던의 시대였다. 당시 조던은 아직 NBA를 제패하지는 못했지만 이미 리그를 대표하는 선수였다.(3년 후 조던은 3년 연속 챔피언십을 석권하고 1년 반의 은퇴기를 거쳐 또다시 3년 연속으로 우승 트로피를 들어 올렸다.) 그의 경이로운 플레이와 열정적인 경기 태도는 조던 스니커에 신성을 불어넣었다. 스트리트 컬처를 추앙하는 모든 젊은이들에게 조던 운동화는 하나쯤 있어야 되는 물건, 없다면 언젠가 꼭 사야 할 물건이었다. 아니다. 물건이라기보다 보물이라고 해야겠다. 조던 스티커는 구매 가

능한 '보물'이었다.

부모 세대와는 달리 나는 구두와 스니커 중에 스니커 쪽이 더 일상적인 시대를 살아왔다. 또래 사이에서 외적으로 돋보일 수 있는 가장 확실한 방법은 멋진 새 스니커를 신고 나타나는 것이었다. 예술고등학교 시절, 무용과 공연의 무대미술 작업에 참여한 보수로 나는 아디다스의 '슈퍼스타'를 한 켤레 구매했다. 그게 내가 번 돈으로 산 첫 신발이었다.

내가 슈퍼스타를 산 이유는 1980년대 올드스쿨Old skool 힙합 문화를 대표하는 아이콘(푸마 스웨이드도 빠질 수 없긴 하지만!)이었기 때문이다. 전설적인 힙합 그룹 런 디엠씨RunDMC의 〈마이 아디다스MyAdidas〉(1986년)는 슈퍼스타에게 바치는 송가였다.

그들은 끈 없이 슈퍼스타를 신는 것으로 유명했다. 일명 '혓바닥'으로도 불리는 스니커의 발등 부분을 앞으로 끄집어내서 형태를 커스텀하기 위해서였다. 나는 슈퍼스타를 사자마자 이걸 제일 먼저 따라해보기로 했다. 그런데 조개껍질을 닮았다고 해서 '셸토Shell Toe'라고 불리는 슈퍼스타의 앞부분은 단단한 고무 재질이어서 끈이 없어도 임시로 발을 고정시킬 수 있었지만, 어쩌다 도망갈 일이라도 생기면 영락없이 신발을 두고 달아나야 할 것 같아

김홍식, 〈Untitled〉, 악어 가죽을 이용한 나이키 에어조던 1 커스텀 슈즈,
스프레이 페인트로 도색한 MDF 박스, 황동 파이프, 황동 코너 마감재,
50×42cm, 2022년.

서 그만두기로 했다.

스트리트 패션의 특징은 믹스 매칭이다. 일종의 클래식과 스포츠의 결합이다. 스니커는 자칫하면 언밸런스의 함정에 빠질 수 있는 이 조합을 균형감 있게 조율해준다. 또한 스니커는 커스텀 문화에 적합한 태생적 구조를 가지고 있다. 절개된 면들에 작은 변화를 적용하기만 해도 수십 수백 가지의 새로운 디자인이 창출되는 특성은 디지털적인 편집에 익숙한 현대인들에게 소비를 통한 놀이가 가능하다고 유혹한다. 스트리트 패션의 꽃은 단연코 스니커다. 스트리트 피플에게 페르세우스의 날개 달린 신발 같은 건 필요 없다. 우리에겐 스니커가 있으니까.

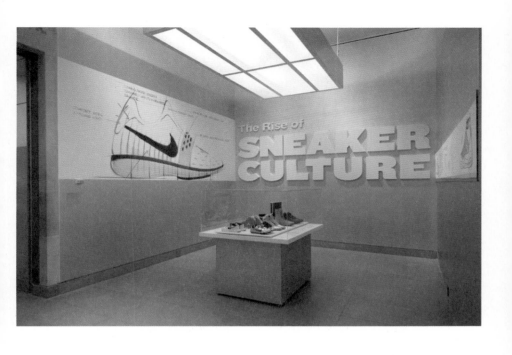

2015년 브루클린 미술관에서 열린《스니커 문화의 부상The Rise of Sneaker Culture》전시 장면. 이 전시는 스니커의 유행을 사회사와 문화사적 맥락에서 살펴본 최초의 전시였다. 1960년대부터 현재까지 스니커의 역사를 보여주는 150여 켤레의 스니커를 선보였다.

힙합, 컬처 믹서

그라피티 하면 자연스럽게 힙합이라는 단어가 거론되기 마련이다. 그런데 이 연결을 지양하거나 부정하고 싶어 하는 그라피티 아티스트들이 세계적으로 꽤 많다는 사실은 잘 알려져 있지 않다. 힙합의 출현 이전인 1970년대 초중반에도 그라피티는 기본 형식이 완성된 성숙한 문화였다. 그라피티는 일반적으로 힙합의 4대 요소(엠싱, 디제잉, 비보잉, 그라피티)의 한 부분이라고 알려져 있는데, 이 점이 그라피티 역사의 출발점을 힙합의 테두리에 가두어버린다.

힙합은 무형의 문화다. 악기로 치자면 턴테이블이나 믹서*다. DJ가 두 개의 LP를 번갈아 재생해 마음에 드는 구간을 연장한다거나 새로운 소리를 만들어내는 방식과 별개의 문화를 차용하고 배합해 새 상품으로 재탄생시키는 힙합의 프로세스는 근원이 같다. 힙합의 아버지라 불리는 쿨 허크Kool Herc 역시 DJ다. 그라피티는 1980년대에 형성된 초기 힙합이 문화적인 완성도를 갖추기 위해 차용한 재료 중 하나였다.

* 두 개의 턴테이블을 연결해 재생 순서를 관리하는 장비. 음색의 형태와 질감을 조율하는 기능도 중요하다.

'힙합 문화' 하면 떠오르는 물건들을 열거해보자. 야구 모자, 티셔츠, 스니커, 마이크, 번쩍번쩍한 주얼리, 고급 자동차…… 각각 특정한 취향을 규정하고 있지는 않지만 주변 환경과 '어떻게' 조합하느냐에 따라 힙합의 이미지와 직결되는지의 여부가 결정된다. 따라서 힙합의 오리지널리티가 따로 있는 것이 아니라 힙합적인 태도와 지향성이 있을 뿐이다. 힙합은 규정된 틀이나 스타일이 따로 없다. 록(음악) 문화의 가죽 재킷과 청바지 그리고 부츠 혹은 체크무늬 셔츠 같은 고정된 스타일과 비교하면 힙합이 얼마나 변화무쌍한 문화인지 알 수 있다. 힙합은 언제나 '가장 좋은 것'을 고른다. 그렇다고 지금 당장 유행하는 것만을 고르는 것도 아니다. DJ가 오래된 음반에서 필요한 음원을 발견하듯, 시간을 초월해 원하는 것을 찾아다닌다.

힙합은 '컬처 믹서'다. 이것이 만약 상품이고 사용설명서가 있다면, 사용 예시로 미국의 힙합 그룹 '우탱 클랜Wu-Tang Clan'의 사례를 반드시 기재해야 할 것이다. 우탱 클랜 이전의 힙합 음악은 뉴욕(넓게는 미국 사회)의 정체성에서 세계관적 요소들을 빌려왔다. 이들은 홍콩 무협 영화의 세계관과 거리의 삶이 보여주는 잔혹함과 치열함을 하나의 '콘셉트'로 버무려 제시했다. 마치 프

2007년 볼티모어에서 열린 '버진 페스티벌Virgin Festival'에서 공연하는 우탱 클랜.

로레슬링WWF 선수가 '살아 있는 만화 캐릭터'로서 링의 안과 바깥을 오가며 투쟁하는 것을 연기하듯이 우탱 클랜의 래퍼들도 무협 영화의 캐릭터를 입힌 새로 만든 자아를 통해 음악을 들려준다. 거리의 삶을 스타일리시하게 '은유'하는 것이다.

그들의 콘셉트는 2020년 고故 버질 아블로Virgil Abloh가 진두지휘한 루이 비통의 맨즈Mens 컬렉션에서 화려하게 재조명되었다. 코로나가 한창 기승일 때였던 관계로 런웨이 쇼를 대체한 패션 필름이 공개되었다. 필름의 주요 콘셉트인 체스 게임과 사무라이의 조화는 우탱 클랜의 맴버 즈자Gza의 솔로 앨범 〈Liquid Swords〉(1995년)의 커버 아트워크와 스킷skit*에서 가져온 것들이다. 쿠엔틴 타란티노는 버질 아블로보다 한참 앞서 우탱 클랜의 콘셉트와 사운드를 도입했다. 영화 〈킬 빌〉(2003년)이 바로 그것이다.

● 노래와 노래 사이에 앨범의 분위기를 고조시키거나 재미 요소를 더하기 위해 삽입한 짧은 음성 연극.

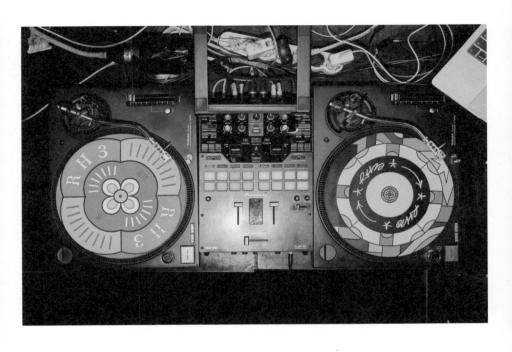

김홍식, 〈Dedicated to Grand Master Flash〉, 스프레이 페인트로 채색한 MDF
패널과 턴테이블 세트, 2022년. Photo: 지요한

갱, 마음대로 살 수 있다는 증거

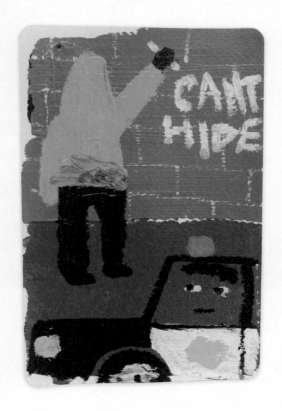

딤즈^{Dimz}, 〈Cant hide〉, 종이에 아크릴릭, 오일스틱, 97×150mm, 2022년.

허락받지 않고 작품을 새기고 다니는 그라피티-스트리트 아트는 긴말할 것도 없이 못된 짓이다. 하지만 세상에 못된 짓을 꿈꾸는 사람이 많다는 것은 갱스터 영화가 소비되는 것을 보면 알 수 있다. 갱스터 영화는 우리에게 폭력의 카타르시스를 선사한다.

역사 속 혁명이 단순히 정치적 선^善을 행사하는 것이었을까? 아니다. 혁명은 오랜 시간 짓눌려온 폭력과 억압에 대한 앙갚음이다. 혁명 중에는 낙서가 늘어난다. 대부분 익명의 낙서다. 억눌려왔던 분노의 표출이다. 그라피티는 본명이 아닐지언정 자신의 이름을 새긴다. 위험하지만 짜릿한 일이다.

최근 수년 사이, 뉴욕 길거리에는 1970~1980년대처럼 그라피티뿐 아니라 일반인의 낙서도 많아졌다. 트럼프 실각 반대 운동, BLM * 시위, 팬데믹으로 인한 감시 인력 부재 등의 영향이다. 팬데믹도 문제지만 도덕주의의 확장과 그에 대한 반작용도 시위와 낙서를 부추겼다.

브라이언 드 팔마 감독의 영화 〈스카페이스〉(1983년)는 스트

* Black Lives Matter의 약자. '흑인의 목숨도 소중하다'는 뜻이다. 아프리카계 미국인에 대한 경찰의 잔인함에서 기인한 사고에 대항하는 비폭력 내지 폭력적 시민 불복종을 옹호하는 조직화된 움직임을 말한다.

리트 컬처에 지대한 영향을 끼쳤다. 대부분의 갱스터를 다루는 영화나 드라마의 내용은 대강 이렇다. 이리 치이고 저리 치이며 천대받고 살다가 갱이 되어 자유와 자존을 누린 후 결국엔 파멸한다는 이야기다.

〈스카페이스〉는 이런 전형성의 원전이다. 영화의 주인공 토니 몬타나(알 파치노 분)는 밑바닥에서 시작해서 끝장을 볼 때까지 자신의 방식대로 살다 죽는다. 그는 래퍼들의 롤 모델이다. 그래서 가사에 자주 등장한다. 자연스럽게 스트리트 컬처 추종자들도 이 캐릭터를 사랑하게 되었다. 래퍼 나스Nas의 명반 〈일매틱 Illmatic〉(1994년)의 수록곡 'The World is Yours'의 제목은 토니 몬타나가 자신을 죽이려는 보스를 제압하고 역으로 그의 모든 것(애인까지)을 접수한 후 아드레날린에 젖어 하늘을 바라보는 장면에 등장하는 애드벌룬에 반짝이는 광고 문구에서 따온 것이다. 이 문구는 큰돈을 번 토니 몬타나가 구입한 저택 중앙에 조성한 대형 욕탕을 장식하기 위한 지구본 모양의 조형물에 양각으로 새겨지게 된다. 영화의 종반부에 토니는 거대 마약상에게 암살 지시를 받는다. 하지만 타깃이 어린아이와 함께 차에 동석하는 것을 발견하고는 개인적인 소신 때문에 명령을 거부하고 그 대가로 암살 부대에게 죽임을 당한다.

갱스터 영화의 주인공들은 폭력을 통해 우리의 억눌린 부정적 감정을 대리해서 분출한다. 그들의 악행을 암묵적으로 용인하면서 도리어 응원하게 되는 이유도 이와 관련이 있다. 그라피티 아티스트의 초법적 예술 행위가 영웅적으로 인식되는 과정도 유사한 맥락 선상에 있다.

최근에 우연히 발견한 유튜브 채널이 있다. '퀄리티 오브 라이프Quality of Life'라는 제목의 채널인데, 뉴욕의 강경한 그라피티 라이터들의 인터뷰와 그라피티 열차 시대 이후의 역사 그리고 현재의 동향을 담은 영상이 게재되어 있다. 이 영상에서는 언더그라운드에서 출발한 그라피티 문화의 거칠지만 진정성 있는 모습을 엿볼 수 있다. 채널 상단에는 이런 문구가 씌어 있다.

뉴욕 언더그라운드 이야기 탐험: 미국 갱스터의 탄생부터 오늘날의 그라피티 문화까지

그렇다고 직접적으로 갱의 역사와 그라피티 문화가 연결된다는 서사를 주장하지는 않는다. 하지만 하나의 지역, 공동의 적, 공통된 불만에서부터 출발한 능동적인 삶의 방식이라는 점에서 두

김홍식, 〈The World is Yours〉, 한지 위에 먹과 분채, 295×160cm, 2019년.

개의 그림이 겹쳐진다. 도덕적인 틀에서 벗어나 생각해보면, 갱 문화나 그라피티 문화 어느 쪽이든 힘없고 백 없는 우리도 마음대로 살 수 있다는 증거가 되어준다.

피부의 컬러, 글로벌 스트리트 컬처

재즈를 흑인이 만들었을까? 정설은 흑인과 백인의 혼혈인 크레올이 재즈의 기반을 마련했다는 것이다. 미국의 노예 해방 이전 시대를 살던 크레올들은 백인과 동등한 지위를 누렸다. 그들이 습득한 클래식 음악의 지식과 흑인들의 감각이 더해져 만들어진 새로운 장르가 바로 재즈다.

힙합 문화도 흑인들이 독자적으로 만든 것이 아니다. 뉴욕에는 자메이카, 쿠바, 푸에르토리코와 같은 서인도 제도의 혼혈인들이 많이 살고 있다. 힙합의 발상지인 뉴욕 브롱스에는 푸에르토리칸 갱과 흑인 갱 사이의 대립이 심했는데(그들 내부에서도 다양한 파벌로 나뉘어 싸웠다), 힙합 문화는 그런 분위기를 평화적으로 해결하는 데 일조했다.

그라피티 또한 흑인이 만든 게 아니다. 흑인과 서인도 제도의 혼혈인 그리고 백인 모두가 함께 만들어낸 문화다. 특히 1990년대 이후엔 백인 아티스트들의 약진이 두드러졌다. 카우스와 셰퍼드 페어리 같은 인물이 대표적인 예다.

내가 존경하는 그라피티 라이터 중 한 명인 타이원Tie One (1979~1998년)은 필리핀계 미국인이다. 그는 스로업이 갖고 있는 한계, 즉 최대 크기의 서명을 빠른 시간 안에 소화하기 위해 만들어진 최소한의 획수와 움직임의 간소화 같은 룰을 뛰어넘어 선과

면의 자유로운 넘나듦, 캐릭터와 알파벳의 조화, 대문자와 소문자의 복합체 등의 실험으로 많은 라이터들에게 영감을 주었다.

스트리트 컬처의 틀은 미국에서 형성되었을지 몰라도 이 문화에 지속적으로 영감을 불어넣은 콘텐츠와 소비하는 방식의 재미를 더한 구조를 제공한 것은 일본인들이다. 초기 그라피티가 미국의 언더그라운드 만화에 영향을 받았다면, 포스트 그라피티-스트리트 아트는 일본의 스페이스 인베이더나 슈퍼마리오와 같은 게임 캐릭터에서 강한 영향을 받았다.(1980~1990년대에 어린 시절을 보낸 이들이라면 모두 익숙하게 느낄 이미지들이긴 하다.)

베어브릭으로 대표되는 피규어 시장을 개발하고 선도한 것도 일본인들이다. 그들이 가진 프라모델-모형 문화와 스트리트 컬처가 만나 새로운 재미가 태어난 것이다.(카우스가 피규어 시장의 수혜를 받은 대표적인 작가다.)

피규어 시장은 거리의 벽과 평면 작품 안에만 존재하던 스트리트 아트 캐릭터를 입체로 구현해주었다. 이로써 스트리트 아트가 좀 더 풍부하고 공고한 예술의 모양새와 상품성을 갖추게 되면서 미술 시장을 비롯한 다양한 채널로 확산될 수 있었던 것이다. 스트리트 패션이 세계적으로 대중화되는 데 기여한 위대한 디자

이너인 후지와라 히로시藤原ヒロシ와 니고NIGO는 스트리트 컬처와 그 바깥의 모든 문화가 서로 자유롭게 뒤섞일 수 있도록 도움을 준 '중개인'들이다.

이렇게 흑인과 백인, 황인 등 어느 한쪽에 치우치지 않고 모든 인종의 협심으로 이룩한 문화는 아마도 전무후무할 것이다. 스트리트 컬처는 인종과 지역을 초월한 인류 최초의 전 지구적 종합 문화라 할 수 있다.

음악, 스트리트 아트의 바이브

그라플렉스, 〈아메바후드^{Amoebahood}〉, 종이에 연필, 2013년.

음반의 엘범 커버에 시각 예술이 빠질 수 없듯이 시각 문화는 음악이 주는 영감에 늘 귀 기울여왔다. 그라피티 역시 당대의 대중음악으로부터 많은 영향을 받은 것이 사실이다. 1960년대 후반에 시작된 그라피티는 1960~1970년대의 록과 펑크 음악에 긴밀하게 연결된다. 당시엔 몽환적인 분위기의 음악들이 대거 양산되었는데, 록 엘범 커버에 쓰던 폰트도 그에 따라 곡선 위주의 말랑말랑한 질감을 연상시키는 것들이 많았다. 그라피티의 와일드 스타일과 스로업의 형태는 만화의 입체적인 의성어 표현에서 많은 영향을 받았지만 이러한 스타일적인 분류가 발생하기 이전의 초기 그라피티에는 록 음악에서 쓰던 폰트의 영향이 엿보인다.

록 음악은 초기 이후로도 꾸준히 그라피티 스타일에 영향을 미쳤다. 이러한 경향은 뉴욕이 아닌 미국의 서부에서 특히 두드러지게 드러난다. 뉴욕은 힙합의 발생지인 만큼 올드스쿨 힙합의 장난스러움에서 비롯된 펑키함이 지역적 특색으로 자리 잡았다.

한편 미국의 서부 지역은 록 페스티벌과 히피의 본거지였다. 거기에 더해 멕시코 이민자들 특유의 시각 문화가 덧대어지면서 독특한 하드코어 그라피티 스타일이 생겨났다. 2000년대의 리복 Revok과 그의 크루 맴버들이 대표적인 케이스다. 그들의 스타일은 귀를 찢을 듯이 파고드는 록 음악의 기타 소리를 떠오르게 한다.

1970년대 후반에 힙합 음악이 등장하자 뉴욕의 파티 전단지 아트워크에도 음악적 요소가 묻어나기 시작한다. 디스코 음악과 패션이 강조된 아트워크가 많았는데, 그것은 당시 힙합 음악의 다른 이름이 '파워 디스코'였다는 데 힌트가 있다. 디스코 비트에 랩을 얹어 노래를 만들던 시기가 지나고 전설적인 DJ들에 의해 힙합 고유의 작법이 개발된 1980년대 초, 영화 〈와일드 스타일〉을 필두로 힙합 콘셉트의 다양한 영상 콘텐츠들이 제작되고 또 유포되었다. 더불어 미술 시장을 비롯해 각계각층의 관심이 그라피티에 집중되기도 했다. 이 영향으로 1980년대 초중반의 그라피티에는 아래와 같은 세 가지 경향이 발견된다.

1. 힙합의 그루브를 반영한 펑키한 선과 컬러감이 돋보이는 스타일
2. 미술 시장과의 접촉으로 인한 실험적인 스타일
 ex) 앤디 워홀의 캠벨 수프를 오마주한 여러 아티스트들의 그라피티 열차 작품
3. 일렉트로닉 사운드에 영감을 받은, 전기의 스파크를 연상시키는 표현 양식
 ex) 푸투라 2000

1980년대 중후반의 미술 시장은 키스 해링과 바스키아 이 두 명의 스타에게 집중했고, 1990년을 기점으로 그들의 죽음과 함께 그라피티에 대한 미술 시장의 관심은 시들해졌다. 푸투라 2000은 당시를 이렇게 회고한다.

확실히 장미셸 바스키아와 키스 해링은 아티스트로서 자의식이 뚜렷했고 자신들이 무얼 해야 하는지 알았다. 키스는 아트스쿨에 다녔고 장은 예술에 대한 지식이 풍부했으며 예술계 커뮤니티에서 어떤 태도를 취해야 하는지에 대한 답을 알고 있었다. 우리(길거리 출신의 비제도권 아티스트)는 지하철이 학교였고 그들의 사례가 좋은 본보기로 보였지만 그렇게 하지는 않았다. 우리는 그만큼 교육받지도 똑똑하지도 못했기 때문이다. 그리고 어느 시점에 아트 신scene이 우리를 집어삼켰다. 나는 나중에 1985년도에 바이크 메신저로 일했다. 그것이 궁여지책이었을지언정 나는 살아남아 있음에 감사했다. 키스와 장을 보라. 이들은 더 이상 주변에 없지 않나.●

● 『거리를 넘어서: 어반 아트의 주요 인물 100인』, 푸투라 2000의 인터뷰 중에서.

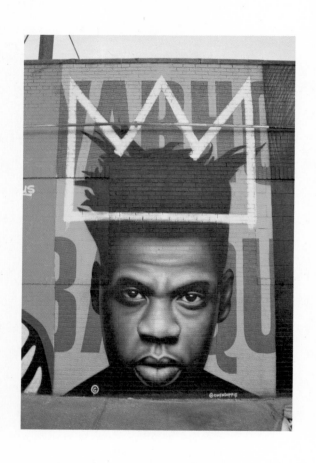

바키스키아와 Jay Z를 매시업한 오원 디피^{Owen Dippie}의 벽화.

뉴욕 브룩클린 거리, 2015년. Photo: 김홍식

1990년대에 이르러 그라피티는 급격히 언더그라운드화 된다. 어쩌면 제자리로 돌아간 것뿐이었을지도 모른다. 그러나 이것이 반드시 부정적인 영향을 미친 것만은 아니다. 문화적인 실험의 다양성과 자율성에 대한 외부의 개입이 없었기에 그라피티는 향후 '스트리트 아트'라는 이름의 대폭발을 준비할 수 있었다.

이 시기는 '얼터너티브 록Alternative Rock'과 '갱스터 랩Gangster Rap'의 전성기이기도 하다. 이 두 장르는 주류에 대한 모방과 반복을 거부하고 아티스트 자신의 뿌리와 그들의 삶을 진솔하게 드러낸 음악을 표방했다. 스트리트 아트도 이와 같은 시대적 흐름에 동참했다. 유명 스트리트 아티스트인 카우스나 셰퍼드 페어리의 초기 활동 시점도 이때와 맞물린다. 카우스는 만화나 애니메이션 캐릭터를 '차용'하던 수준의 전통 그라피티를 넘어 자신만의 캐릭터를 이용한 스트리트 아트를 창안했고, 셰퍼드 페어리는 펑크 록과 스케이트보드계에서 유행하던 스티커 문화에서 아이디어를 얻어 '대형 스티커(포스터)'를 고안해냈다.

2000년대 초반은 스트리트 아트의 부흥과 칸예 웨스트Kanye West의 약진이 동시에 일어난 시기다. 칸예 웨스트는 힙합 음악이 구현할 수 있는 감정선의 스펙트럼을 대폭 확장시켰다. 이것이 다

양한 당대 시각 예술을 그의 앨범 아트워크 안으로 끌어들일 수 있는 근거로 작용했다.

칸예 웨스트의 앨범 〈808s & Heartbreak〉(2008년)의 한정판 커버는 카우스와 협업한 작품이다. 이 앨범 커버는 스트리트 아트가 가진 강점이 무엇인지를 뚜렷하게 보여주는데, 바람 빠진 풍선 같은 질감의 반으로 쪼개진 하트 아이콘을 카우스의 '컴패니언' 캐릭터의 장갑 낀 손이 움켜쥐고 있다. 덩그러니 붙어 있는 두 개의 장갑 위에 새겨진 '××'는 그의 모든 아트워크를 집약하는 최소 단위의 결정체다. 손가락이 네 개뿐인 하얀 장갑은 미키마우스를 상징하는데, '×'를 첨가함으로써 카우스의 것이 되는 마법이 실현된다.

이처럼 스트리트 아트는 자신의 아이콘으로 세계의 모든 상징을 집어삼킬 수 있는(반대로 무엇에든지 개입할 수 있는) 가능성을 지닌다. 이런 블랙홀 같은 공격적인 특성은 아티스트와의 협업을 원하는 기업의 입장에서는 오히려 장점으로 부각된다. 이와 같은 연유로 스트리트 아트에는 '상업적'이라는 꼬리표가 항상 따라붙는다.

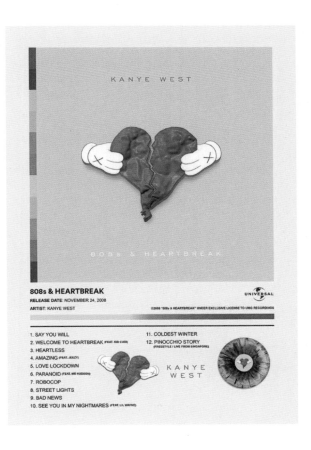

카우스와 협업한 칸예 웨스트의 〈808s & Heartbreak〉 한정판 앨범 포스터.

6

스트리트 컬처를 알면
트렌드가 보인다

펑크, 마르지 않는 반항의 샘물

딤즈, 캔버스에 아크릴릭, 스프레이 페인트, 오일스틱, 알루미늄, 20×20cm,
2022년.

스트리트 컬처의 대부 후지와라 히로시는 어린 시절 펑크 음악에 심취해서 '진짜 펑크'를 구경하러 영국으로 여행을 갔다.(한 클럽에서 주최한 패션 콘테스트의 부상으로 런던행 티켓을 받았다고 한다.) 그런데 그곳에서 섹스 피스톨즈의 매니저 맬컴 맥라렌을 만나 "펑크의 시대는 갔고, 이제는 힙합의 시대"라는 말을 듣고는 뉴욕으로 건너간다. 그리고 훗날 그는 도쿄를 기반으로 한 세계적인 스트리트 브랜드들이 탄생하는 데 지대한 영향을 끼친다. 후지와라 히로시가 스트리트 컬처계에 행사하는 영향력을 생각하면, 경력의 출발점이 힙합이 아니라 펑크였다는 점이 매우 흥미롭다.

힙합이 탄생한 시점인 1970년대 후반에는 '힙합 패션'이라고 할 게 딱히 없었다. 트레이닝 룩을 중심으로 한 믹스매치 스타일은 1980년대 중후반에 형성되었다. 초기 힙합 음악의 대표적 선구자인 '그랜드마스터 플래시 앤드 더 퓨리어스 파이브Grandmaster Flash & The Furious Five' 같은 밴드는 펑크 룩의 가죽 옷과 금속 장신구를 착용했다. 어쩌면 이러한 복식의 도용은 안티 정신의 깃발이 펑크에서 힙합으로 전달되는 시점을 상징하는 사건일지도 모른다.

펑크의 정신은 모든 구속과 권위를 부정한다. 그리고 파괴를 통한 창조를 권유한다. 이는 그라피티가 추구하는 노선과도 일치한다. 반체제적인 문구를 새긴 찢어진 티셔츠를 입고 온몸에 피어

싱을 매단 펑크족이나 법을 어기고 자신이 원하는 어느 곳에나 작품을 새기고 다니는 그라피티 아티스트들은 모두 '긍정적 야만인'●들이다. 예술이 아우라를 잃어버린 시대에 이 두 진영은 신선한 바람을 불러낼 환기구가 되어준다. 그래서 흔히들 극한의 자유로운 감성을 표방해야 할 프로젝트가 있을 경우 패션 계통에서는 펑크 룩을, 미술이나 디자인 쪽에서는 그라피티를 찾기 마련이다.

스트리트 컬처를 단순하게 정리하면, 세 지류가 모여서 이룬 큰 강이라고 할 수 있다. 첫째 힙합과 그에 영향을 미친 미국의 대중문화, 둘째 만화와 애니메이션 그리고 게임과 컬트 문화 등을 필두로 한 서브컬처와 마니아 문화, 셋째 서핑이나 스케이트보드 같은 익스트림 스포츠 문화와 펑크적 정서의 혼합이다.

힙합이 문화의 프로세스를 제공하고 만화나 게임 등의 콘텐츠가 소스를 제공한다면 익스트림 스포츠와 펑크적 정서는 스트리트 컬처의 세계관을 관장한다. 펑크는 탄생 이래로 지금까지 스트리트 컬처뿐 아니라 하이패션, 팝 뮤직, 현대미술 등 현대 문화 전반에 '마르지 않는 반항의 샘물'이 되어주고 있다.

● 『마음의 사회학』, 김홍중 지음, 문학동네, 2009년.

그라피티와 펑크 모두 본질적으로 거친 질감의 문화다.

뉴욕 맨해튼 거리, 2015년. Photo: 김홍식

스투시와 슈프림 - 스트리트 컬처의 산업화

스투시Stüssy는 서핑 문화를 기반으로 한 브랜드로 출발했다. 서핑을 즐기던 젊은이들이 스케이트보드 문화를 만들었다. 영화 〈도그타운의 제왕들Loads of Dogtown〉(2005년)의 초반부에 이 맥락이 간략하게 묘사되어 있다. 주인공 스테이시가 바다에서 서핑을 즐기고 나와서도 만족하지 못해, 아스팔트 위에서도 파도를 타던 스릴을 지속적으로 만끽하기 위해 스케이트보드에 올라타는 신은 스케이트보딩 역사의 시초를 함축한 명장면이다.

스케이트보드 문화는 스트리트 컬처에서 매우 중요한 부분을 차지한다. 도시의 기물들을 언제든지 마음만 먹으면 놀이 기구화할 수 있는 익스트림 스포츠라는 측면이 그라피티의 위법을 감수하는 대담성과 서핑에서 느낄 수 있는 스릴을 합친 것 같은 복합적인 즐거움을 선사한다. 거기에 스포츠 활동이지만 특정한 기능성을 부여한 운동복이나 보호 기구 없이 스트리트 컬처를 상징하는 기본 아이템인 티셔츠와 스니커만으로 기능성과 멋을 동시에 추구할 수 있다는 점도 매력이다.

스케이트보딩은 스트리트 컬처만의 태도와 시각 요소를 한꺼번에 표출할 수 있는 문화다. 이런 특성을 가장 정확하게 간파한 브랜드가 '슈프림Supreme'이다. 문제는 청소년 문화라는 인식 때문에 폭넓은 연령층을 확보하기 어렵다는 점에 있었다. 그런데

이 점은 오히려 장점이 되었다. 때마침 '키덜트kidult' 시장이란 거대한 문이 활짝 열린 것이다. 슈프림은 그렇게 '젊음'이라는 상징을 독점하게 되었다.

스투시의 마크는 얼핏 보기에 그라피티로 보이지만, 스투시의 창업자 숀 스투시가 자기 삼촌의 사인을 가져온 것이다. 스투시의 핸드사인은 그라피티가 아니지만 그라피티적인 느낌을 발산하는 것이 사실이다. 그라피티가 핸드사인으로부터 출발했으니 연관성이 전혀 없는 것도 아니다.

미국 서부의 초기 그라피티에는 치카노Chicano(멕시코계 미국 시민) 문화의 양식이 스며 있는데, 그루브와 펑키함을 중시하는 뉴욕과 동부 지역의 그라피티와는 차이가 있다. 그런 면에서 스투시의 핸드사인 마크는 비교적 날카로운 서부 그라피티적인 분위기를 풍긴다고 말할 수 있다.(스투시의 역사는 미국 캘리포니아 주 남부의 라구나 비치에서 출발한다.) 스투시의 부모님은 인쇄소를 소유하고 있었는데, 그 영향으로 그는 열두 살 때부터 실크 스크린 기법(공판화식 인쇄 기술, 티셔츠에 그래픽을 입힐 때 쓰기도 한다)의 기본적인 것을 배울 수 있었다. 마치 태어날 때부터 티셔츠를 통해 스트리트 컬처를 전 세계에 보급할 운명인 것처럼 그의 주변에는 문화

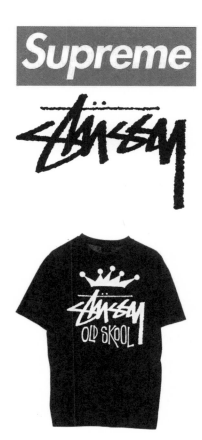
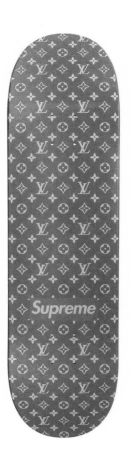

슈트림과 스투시의 로고, 티셔츠, 스케이트보드 데크.

를 상품화할 인프라가 완벽하게 구축되어 있었다.

스투시의 동업자였던 제임스 제비아James Jebbia는 1994년에 뉴욕의 차이나타운 가장자리에 스케이트보더를 위한 스트리트 브랜드 숍 '슈프림'을 열었다. 슈프림은 뉴욕이라는 지리적, 문화적 장점을 적극 활용했다. 힙합 문화의 발상지이자 패션과 문화의 중심지라는 측면을 강조해 스트리트 컬처적인 태도가 새로운 시대의 새로운 멋임을 강조했던 것이다.

뉴욕 슈프림 매장에서 멀리 떨어지지 않은 곳에 위치한 제비아의 사무실에는 실물 크기보다 좀 더 큰 '제임스 브라운'의 사진이 걸려 있다고 한다. 스트리트 컬처는 제비아처럼 제임스 브라운, 마이클 조던, 프린스, 마이클 잭슨, 밥 말리 같은 흑인 스타들을 영웅으로 추앙하는 백인들에 의해 산업화될 수 있었다. 이들은 스트리트 컬처의 마이너적인 취향을 고급스럽게 포장하는 기술을 갖고 있었다.

스투시와 슈프림의 브랜딩 전략과 성공 신화가 스트리트 아트에 영감을 불어넣었음은 두말할 나위 없는 사실이다. 이 두 브랜드는 현대 자본주의 시장에 특화된 '전유'와 '개입'의 전술을 우리 모두에게 가르쳐주었다.

김홍식, 〈Fuck you pay me〉, 스테인리스 패널 위에 옻칠과 순금박 그리고
자개, 650×900mm, 2017년.

스트리트 브랜드와 명품, 문화의 설국열차

쿨레인Coolrain, 〈릴 야티Lil Yachty〉, 혼합 매체, 2020년.

1980년대에 유명 래퍼들에게 허가받지 않은 명품 커스텀 의상을 제작해주는 것으로 유명했던 디자이너 대퍼 댄Dapper Dan은 구찌에게 소송을 당하면서 잘나가던 사업을 접을 수밖에 없었다.

세월이 흘러 스트리트 컬처가 패션 업계를 휩쓸자 구찌는 대퍼 댄에게 도리어 손을 내민다. 대퍼 댄이 구찌를 전유한 방식은 DJ의 샘플링 방식과 매우 유사하다. 그때만 하더라도 명품 브랜드들은 유럽 중심주의를 벗어나지 못한 상태였다. 그러니 트레이닝 룩과 칼리지 점프 수트 같은 미국식의 캐주얼한 복식에 명품 브랜드의 패턴을 입히거나, 스포츠 유니폼처럼 큼직큼직하게 글자와 로고를 구성하는 대퍼 댄의 디자인은 시대를 앞서가도 한참 앞선 것이었다. 그의 선진적인 디자인 감각은 30여 년이 지난 후에 구찌와의 협업으로 증명되었다.

스트리트 브랜드적인 태도의 효시로 일컬어지는 스투시의 샤넬 패러디는 스트리트 컬처의 개입 전략이 무엇인지 분명히 말해준다. 샤넬의 C가 겹쳐진 데칼코마니 형태인 샤넬 로고의 아이디어를 그대로 차용해 C 대신에 스투시의 S로 로고를 만든 것이나, Chanel No.4를 Stüssy No.4로 바꿔 티셔츠에 새긴 사건은 고가 명품 브랜드의 속물성을 값싼 옷감 위에 드러냄으로써 기존의 고급

문화와 하위 문화 간의 위계란 얼마든지 전복될 수 있는 것임을 증명했다.

　슈프림의 그 유명한 레드박스 로고는 개념미술가 바버라 크루거Barbara Kruger의 작품을 캡처한 이미지라고 해도 무방할 정도로 콘셉트를 그대로 가져온 것이다. 스트리트 컬처는 가차 없이 훔치고 마음대로 재단해 자신을 꾸민다. 발터 베냐민은 "문명의 기록치고 야만의 기록이 아닌 것이 없다"고 말했다. 거리낌 없이 그의 말을 수용한 것처럼, 스트리트 브랜드들은 뻔뻔하게 주류의 것들을 전유하며 유행의 중심으로 성장해 갔다.

　스트리트 브랜드는 옷을 팔지 않는다. 그들은 길거리적인 태도를 상품화할 뿐이다. 스트리트 컬처라는 주변부에서 중심의 속물들이 행하는 쳇바퀴 굴림을 조롱하며 한편으로는 그들의 전통을 부러워하는 마음을 짓궂은 아이처럼 못된 방식으로 표현하는 것이 스트리트 브랜드가 명품과 주류 미디어를 전유하는 방식이다.

　멀리서 바라보면 이런 양상은 계급투쟁의 일환으로 보이기도 한다. 혹은 문화의 주도권에 대한 세대교체를 급진적으로 요구하는 것으로 비칠 수도 있다. 따라서 스트리트 컬처를 '20세기 말과 21세기 초에 일어난 문화계의 혁명'이라고 칭하지 않을 이유가

없다. 현재는 명품 브랜드가 앞다투어 스트리트 브랜드적인 색을 입히는 데 혈안이 되어 있다. 이에 따라 스트리트 컬처의 위상이 한껏 높아진 것처럼 보이지만, 실상은 거리를 떠나 백화점이나 클럽 그리고 정체 모를 파티에 정착한 그 모습은 우스꽝스럽기 그지 없다. 그야말로 재미를 추구한다기보다 재미를 '추구하는 느낌'을 구매하는 세태가 득세한 것이다.

이제 스트리트 브랜드의 티셔츠는 더 이상 값싸고 멋진 옷이 아니다. '가벼운 사치'의 영역으로 그 자리를 옮긴 지 오래다. 이런 동향을 보면 영화 〈설국열차〉가 떠오른다. 영화의 결말처럼 명품과 스트리트 컬처의 조우는 혁명의 끝에 무엇이 기다리고 있는지 말해준다.

루이 비통, 컬래버레이션의 역사

2022년 12월경, 인터넷 뉴스에 LVMH(루이 비통의 모회사) 회장 베르나르 아르노가 테슬라의 최고경영자 일런 머스크를 제치고 세계 1위의 부자 자리에 잠깐 등극한 일이 화제였다. 20여 년 전, 그가 향후 돈이 될 만한 콘셉트로 선택한 것이 바로 스트리트 컬처였고, 예상이 적중해 현재 그를 세계 최고의 부자 반열에 오르게 한 것이다.

아르노는 미래 세대의 취향을 선점함으로써 명품 업계를 선도하고 있다. 루이 비통이 스트리트 컬처를 품는 데 결정적인 계기를 마련한 이는 크리에이티브 디렉터 마크 제이콥스다. 그는 일본의 아티스트 무라카미 다카시와 과감하게 협업을 추진해 보수적인 명품 업계에 지각 변동을 일으켰다.

스트리트 컬처는 일본의 만화, 애니메이션, 게임 콘텐츠로부터 스타일과 감성에서 큰 영향을 받았다. 무라카미 다카시는 1950년대에 리히텐슈타인이 미국 만화를 팝아트의 영역으로 끌어들였듯이, 일본의 '망가' 문화(일본 전통화의 망가적 요소부터 현대의 애니메이션 오타쿠 문화까지를 총망라한다)를 끌어들여 컨템퍼러리 아트의 문법으로 재해석한 것으로 유명하다.

2007년에 칸예 웨스트의 세 번째 앨범 〈Graduation〉의 발매

는 스트리트 컬처의 역사에 큰 획을 그은 사건이다. 단지 한 뮤지션의 성공 신화를 보여주는 편린이 아니라, 대안적Alternative인 힙합 음악과 만화와 오타쿠의 나라를 대표하는 일본 작가 무라카미 다카시의 만남이었기 때문이다. 이 둘의 만남으로 인해 그동안의 주류와 비주류 개념이 무색해졌고 새 시대가 열렸다.

칸예와 무라카미가 협업한 'Graduation' 애니메이션은 패러디 내지는 오마주, 그리고 키메라chimera적인 혼종 형식이 급속도로 보편화되는 시대가 도래했음을 알렸다. 랩 음악이 세계에서 가장 인기 있는 장르로 확고히 자리매김하는 시점(2000년대 후반 기준의 이야기다)에 진행된 이 협업은 유명 예술가들의 교류 이상의 의미를 지닌다.

무라카미와 칸예가 가진 취향의 만남과 그로 인한 '폭발'은 새 시대의 '디지털 인간'이 어떻게 창작하는지에 대한 모범이 되어주었다. 무라카미는 거대한 정보의 바다를 부유하는 콘텐츠들(사이버 펑크, 영화〈백 투 더 퓨처〉의 패션, 일본 애니메이션화 된 테디 베어 등)을 길어내어 재배열한 후 중첩된 레이어를 하나의 작품으로 규정했다. 그것은 대중문화와 스트리트 컬처의 관계에 대한 '리뷰review'라고도 볼 수 있다. 중요한 것은 이러한 양식의 촉발점이 힙합 문화의 리믹스와 샘플링 개념에서 비롯되었다는 점이다. 따라

서 무라카미 다카시의 작품을 스트리트 아트라고 부를 수는 없지만 그 어떤 스트리트 컬처의 시각 예술보다 스트리트 컬처적이라고 말할 수 있다.

　루이 비통과 무라카미 다카시가 협업한 결과물인 '캐릭터화된 모노그램'이 스트리트 아트처럼 보이는 것은 우연이 아니다. 무라카미 다카시는 루이 비통과의 협업을 계기로 2000년대 초반에 급부상한 스트리트 컬처를 전유하고 완전하게 자신의 스타일로 만들어 양식화하는 데 성공했다. 루이 비통은 자신들의 모든 제품과 매장을 한 미술가에게 캔버스로 제공했다. 이것은 명품 브랜드가 스트리트 컬처와 현대미술의 상징을 전유하려는 시도였다고 바꿔 말해도 무방하다. 그러나 이것은 시작에 불과했다.

　루이 비통은 무라카미 다카시와 협업한 이후 칸예 웨스트와 함께 스트리트 컬처의 상징인 '스니커' 정복에 나선다. 알다시피 스니커는 스트리트 패션의 상징이다. 이 협업은 명품 브랜드가 스트리트 패션의 아이디어를 수혈해 대중과 더 친밀하게 소통하겠다는 의지를 직접적으로 드러낸 최초의 프로젝트였다.

　루이 비통의 움직임은 다른 명품 브랜드들을 움직였다. 앞다투어 명품 브랜드들이 스트리트 컬처를 품기 위해 달려들었다. 이

런 양상은 날이 갈수록 과열되더니 결국엔 스트리트 패션의 상징이라 할 수 있는 슈프림과 루이 비통이 협업해 제품을 출시하기에 이르렀다. 그것은 단순한 협업이 아니었다. (애써 부드럽게 표현하려 해도) 스트리트 컬처 세계관의 전복이었다. 슈프림이 추구하던 쿨함은 이제 그냥 비싼 것이 되어버렸다.

2020년 즈음, 명품 브랜드의 스트리트 컬처 소비는 흔한 일이 되었다. 바로 그때, 루이 비통은 과감하게 버질 아블로를 크리에이티브 디렉터 자리에 앉혔다. 버질 아블로는 슈프림이 소진한 스트리트 컬처의 감성을 채워 넣기 위해 그들이 존재하기 이전 시대인 1980년대로 거슬러 올라가 올드 스쿨 그라피티를 가지고 왔다. 펑키한 그라피티가 하이패션으로 재탄생한 것이다.

그라피티와 루이 비통 모노그램은 그야말로 환상의 조합이었다. 2022년에 화려하게 데뷔한 걸 그룹 뉴진스의 멤버 혜인이 음악 방송에 입고 나온 루이 비통 청바지의 골반 부위 앞뒤엔 와일드 스타일 그라피티가 프린트되어 있었다. 이 청바지의 디자인은 1980년대에 청재킷 등판에 그라피티와 캐릭터를 그려 넣던 커스텀 문화를 기원으로 한다. 나는 그것을 보고 문득 돈디 화이트의 아트북 뒤편에 실린 그의 인터뷰 중 한마디가 떠올랐다.

언젠가는 우리가 만든 이 문화를 소비하는 시대가 올 거야.

그 말은 그렇게 현실이 되었다. 슬프진 않다. 다만 직접 '하는 것'이 '구매하는 것'보다 더 즐겁다는 것을 다음 세대에게 알려주고 싶을 따름이다.

7

스트리트 아트의 미학

스프레이 페인트, 확성기 혹은 붓

김홍식, 〈N.Y. State of Mind〉, 캔버스에 스프레이 페인트, 116.8×91cm, 2015년.

스프레이 페인트는 재밌는 녀석이다. 물감과 붓의 기능을 합쳐놓은 키메라인데 몸에 가스를 품고 있어서 불을 만나면 폭탄으로 변신할 수 있다. 최근에 스프레이 냄새가 많이 개선되었다곤 하지만, 조금이라도 밀폐된 공간에서 냄새를 맡고 있으면 군 복무 시절의 화생방 훈련이 떠오른다. 그래서 반드시 개방된 공간에서 뿌려야만 하는 녀석이다. 아니면 작업실이 층고가 높고 환기가 잘 되는 곳이어야 할 것이다. 가장 큰 장점은 휴대가 간편하고 물이나 기름 같은 물감 희석제가 필요 없다는 점이다. 한겨울 날씨만 아니면 건조도 빨라서 한나절 만에 큰 그림을 완성할 수도 있다.

스프레이 페인트는 재밌고 편리한 재료인 건 분명하지만, 손에 쥐는 순간에 이르기까지 어려움이 따른다. 그리고 손에 쥐고 난 뒤에도 컨트롤하기가 쉽지 않다. 뭐랄까, 하이틴 드라마의 캐릭터로 치면 같은 반의 '매력적인 불량 학생' 정도인데, 이 친구가 이런저런 장점이 보여서 친해지고 싶지만 남들의 시선도 있고 나 자신이 그를 감당할 수 있을지의 여부도 장담할 수 없는, 딱 그런 스토리에 어울리는 녀석이다. 마찬가지로 스프레이 페인트를 의사 표현의 도구로 사용하고자 하는 사람에게는 나름의 각오와 계기가 필요하다. 분노는 그런 면에서 더할 나위 없는 명분을 제공한다.

▲　Beret, 2009년. Photo: 정상윤

▼　알디 크루(왼쪽부터 Cent, 김홍식, Beret), 2009년. Photo: 정상윤

전 세계의 시위 현장에서 빠지지 않는 것이 하나 있다. 바로 스프레이 페인트로 쓴 글씨다. 무엇보다 짧은 시간 안에 메시지를 휘갈길 수 있다는 점이 가장 큰 요인이다. 오랜 시간 공들여 쓴 글씨가 메시지의 가독성을 높일지는 몰라도, 시위자 내면의 만족도 측면에서는 힘을 덜 들이고 빠른 속도로 의사를 표명하는 것이 보다 합리적이다. 스프레이가 분사되는 순간에 수반되는 '감정의 배설' 또한 간과할 수 없다. 그것은 머리와 가슴에서 출발해 손끝의 압력으로 이어지는 육체적이면서 동시에 정신적인 배설이다.

1970년대 뉴욕에서 낙서를 즐기던 청소년들은 이러한 형식의 배설 분야를 전문화한 선구자들이다. 그들은 스스로를 '라이터'라 칭했다. 소설이나 신문 기사 같은 글을 쓰는 작가라는 뜻이 아니라 말 그대로 글씨를 '쓰고 다닌다writing'는 의미다. 1980년을 전후로 예술가를 표방하는 라이터들이 늘기 시작하면서 낙서의 모양새가 자못 미술 작품에 가까워지는 양상을 띠기 시작했지만, 도시의 벽과 건축물이라는 "시니피앙(기표) 자체의 격렬한 해체"*로서 그들의 낙서는 일종의 테러 행위에 가까웠다. 보드리야

* 『지옥의 힘』, 장 보드리야르 지음, 배영달 옮김, 동문선, 2003년, 43쪽.

르는 『르몽드』에 기고한 글에서 "테러를 상상하는 것은 (……) 우리 모두의 내부에 무의식적으로 자리 잡고 있다"[•]고 말했다. 굳이 그의 말을 빌리지 않더라도 무언가 파괴되고 금기가 해체되는 순간에 카타르시스를 느낄 수 있다는 것을 우리는 본능적으로 알고 있다. 스프레이 페인트는 그런 의미에서 폭력적이다. 핵심은 이러한 폭력성과 카타르시스가 힘을 행사하는 착시를 불러일으킨다는 점이다. 과거 뉴욕의 라이터들과 그들의 후예인 당대의 그라피티-스트리트 아티스트들은 이런 착시 현상에 중독된 이들이라 할 수 있다.

2022년, 러시아가 우크라이나에 퍼부은 미사일로 파괴된 건물에 남긴 뱅크시의 작품들은 스프레이 페인트가 제공하는 '힘'의 행사와 그 착시의 중독 증상이 예술적 결기와 만났을 때 무슨 일이 벌어지는지를 보여주었다. 스텐실 기법으로 묘사된 이 작품들의 주인공은 '아이들'이다. 아이들은 일상의 행복과 강자에 맞서는 우크라이나를 상징한다. 러시아의 공격으로 인해 파괴되거

- 『테러리즘, 폭력인가 저항인가?』, 조너선 바커 지음, 이광수 옮김, 이후, 33쪽에서 재인용.

나 불타고 무너진 벽과 기물의 형태를 그대로 살렸기에 작품이 불러일으키는 감성의 파장이 더욱더 크게 다가온다.

그러나 스프레이 페인트를 칠해 그림을 그리는 행위가 전쟁의 판도에 직접적인 영향을 미칠 거라고 믿는 사람은 아무도 없을 것이다. 우리가 주목할 부분은 뱅크시가 스프레이 페인트를 뿌리는 일탈적인 행위에 메시지를 삽입해, 보는 이들로 하여금 그가 느꼈을 카타르시스에 동참하도록 하는 마법에 있다. 그야말로 '파괴를 통한 창조' 작업이다. 뱅크시, 그는 스프레이 페인트 하나로 전쟁터를 미술관으로 변모시켰다. 환경과 기물의 기능성에 다른 하나의 카테고리를 추가한 것이다.

스프레이 페인트가 최초로 발명된 시점인 1949년에는 집 안의 라디에이터가 녹슬지 않도록 알루미늄 코팅을 하기 위한 용도로 사용되었다. 훗날 그것은 낙서의 도구, 더 나아가 그림을 그리는 도구로 변모했다. 1980년 전후 뉴욕 맨해튼의 마천루 거리를 관통하며 고가 철도 위를 달려가는 그라피티 열차는 이동 수단이면서 동시에 '움직이는 미술관'이었다. 스프레이 페인트는 그 자신의 변용된 역사를 통해 사용하는 사람과 그가 처한 상황 모두에게 '파괴'와 '창조'의 개념을 동시에 수용하도록 한다.

샘플링, 믹스의 시대

그라플렉스, ⟨Malking⟩, 캔버스에 스프레이 페인트, 80×80cm, 2021년.

2000년대에 들어 '하위문화'로 분류되던 젊은이들의 마니아 문화들이 '스트리트 컬처'라는 하나의 스타일로 통합되면서 지금도 대중문화 전반에 영향을 미치고 있다. 하지만 특정 문화를 두고 "이것은 스트리트 컬처 중 하나다"라고 말하는 것은 위험하다. 그것은 특정한 '시각적' 스타일을 지칭하는 용어라기보다 '태도'나 '프로세스' 같은 말에 더 가까운 개념이기 때문이다.

스트리트 컬처의 가장 큰 특징은 소비와 생산 사이의 모호성이다.(이는 키치의 본질과 일치한다.) 스트리트 컬처는 문화를 소비함으로써 문화를 생산하고, 문화를 생산함으로써 문화를 소비한다. 스트리트 컬처에 한해서 문화의 '소비'와 문화의 '생산'은 동의어에 가깝다. 이러한 특성은 다분히 '포스트모더니즘'이란 단어를 떠올리게 한다. 정확히 말하자면 스트리트 컬처는 포스트모던적 경향, 즉 포스트모더니티의 일환으로 볼 수 있다. 하지만 포스트모더니즘에 대한 정보만으로 스트리트 컬처를 온전히 해석하기는 어렵다. 과거 포스트모더니즘 담론의 장에서 소외되었던, 백인 주류사회의 시야 바깥의 것들을 소환할 필요가 있기 때문이다. 이런 의미에서 스트리트 컬처는 포스트모더니즘의 '종장' 혹은 '전환'의 한 축을 담당하고 있다고도 말할 수 있다.

쿠엔틴 타란티노는 스트리트 컬처에서 나타나는 소비와 생산의 모호성을 설명하기에 가장 적합한 인물이다. 그의 작품은 크고 작은 클리셰들을 뭉쳐놓은 하나의 덩어리와 같다. 이것은 철저히 의도된 것으로서 〈총알 탄 사나이〉(1988년) 같은 패러디 영화의 기법과 유사하다. 그의 작품을 감상하는 일은 '게임'에 가깝다. 관객은 플레이어로서 그의 영화가 지닌 세계관을 '이미' 알고 있거나, 시작과 함께 금방 알아차릴 수 있다. 타란티노의 영화는 일반적인 영화들과는 달리 연출의 마법으로 만들어놓은 가상 세계의 '미로'에 관객을 밀어 넣지 않는다. 시점과 고도의 차이가 있을 뿐, 그는 관객에게 전지적 시점으로 영화를 감상할 기회를 제공한다.

그러나 그 기회는 누구에게나 주어지지 않는다. '클리셰'를 진부한 전개 요소로 받아들이지 않고 문화적 공감 요소로 받아들이는 태도가 먼저 필요하다. 그리고 타란티노가 영화에 뿌려놓은 클리셰가 어느 시대의 어느 장르 영화에서(혹은 특정 문화 콘텐츠에서) 발췌한 것인지를 유추해낼 만한 '마니아' 기질이 요구된다. 그의 영화에는 적어도 두세 편의 영화가 압축되어 있다. 관객은 감상을 위해 영화를 해체하고 외부의 정보를 추려내어 대입해야 한다. 그 순간 타란티노는 그가 선택한 장르의 '소비자'가 되고 관객

은 클리셰의 블록을 조립하는 건축가이자 '생산자'가 된다. 타란티노의 영화는 관객이 완성한다. 그래서 '쿨'하다. 왜냐하면 우리의 능력을 깊이 개입시키는 방식*을 '허용'하기 때문이다.

스트리트 컬처는 '개입'의 문화다. 문화를 소비하는 것에서 멈추지 않고 그것을 축적하고 분류한 뒤, 카테고리를 넘나들며 취합해 얻은 조각의 모음으로 새로운 형태를 창출할 때 비로소 개입이 실현된다. 스트리트 컬처에서 자주 거론되는 샘플링이나 커스터마이징 같은 용어는 개입을 구체적으로 묘사할 수 있게 돕는다. 힙합과 랩 뮤직의 작곡 기법인 샘플링은 1990년대 중반에 랩 뮤직이 빌보드 순위에 본격적으로 진입하면서 하나의 '방식'으로 인정되었다. 하지만 그 이전에는 유색 인종 음악가들이 손쉽게 작곡하기 위해 사용하는 '표절' 행위의 일환으로 치부되었다. 샘플링은 한 노래에서 특정 구간을 발췌해 작곡 콘셉트에 맞게 변주해 사용하는 기법이기 때문이다.

1970년대의 힙합 DJ들은 LP판에 춤을 추기 좋은 구간을 미리

* 『미디어의 이해: 인간의 확장』(1964년), 마셜 매클루언
 지음, 김상호 옮김, 커뮤니케이션북스, 2011년, 14쪽.

▲ 김홍식, 〈Hope〉, 캔버스 위에 스프레이 페인트, 120×120cm, 2021년.

▶ 김홍식, 〈Twins〉, 편의점 테이블 위에 스프레이 페인트, 2023년.

체크해 놓은 뒤, 두 개의 턴테이블 위에 같은 LP 두 개를 번갈아 가며 재생해 한 구간을 길게 이어가는 방식으로 새로운 소리를 만들어냈다. 아날로그 하드웨어로 디지털 형식의 소프트웨어를 구현한 것이다. 1980년대 들어서는 전자 음향 기기가 등장하면서 음원을 녹음하거나 자르고 붙이는 기술이 용이해졌다. 이것이 샘플링의 기원이다. 샘플링은 바꿔 말해 디지털 시대의 문화 소비와 제작 방식이라고 말할 수 있는데, 바로 이것이 스트리트 컬처의 '개입'이 내포한 개념의 중추다.

사실 대중의 문화 소비에 대한 예술적 '개입'은 과거에 팝아트가 이미 선점한 영역이다. 팝아트의 시작점을 얘기할 때마다 거론되는 리처드 해밀턴Richard Hamilton의 〈오늘의 가정을 그토록 색다르고 멋지게 만드는 것은 무엇인가?Just What Is That Makes Today's Homes So Different, So Appealing?〉라는 작품에서 사용한 콜라주 기법과 카우스가 버스 정류장에 무단으로 설치한 포스터 시리즈에서 발견되는 스트리트 컬처적 샘플링 기법은 형식적인 면에서 매우 유사하다. 그리고 앤디 워홀과 로이 리히텐슈타인도 원본이 존재하는 이미지들을 이용해 작품을 제작했다. 그렇다면 스트리트 컬처의 전략과 팝아트의 전략이 동일한 것일까? 긍정과 부정 모두 틀

린 답은 아니다. 이 둘은 문화·예술적 계보로 연결되어 있기 때문이다. 다만 시대의 변화에 따라 새로운 세대의 새로운 태도가 표출되었다는 것만은 확실하다.

이러한 관점에서 관찰하다 보면, 관객 혹은 소비자를 향한 미세한 화법의 차이를 발견할 수 있다. 팝아트가 '문화 소비 현상'을 예술의 대상으로 삼은 다음 대중을 향해 "너희는 이런 문화 속에서 살고 있다"라는 전언을 담은 작품을 제작했다면, 스트리트 컬처는 타란티노의 영화처럼 "나도 좋아하고 너도 좋아하는 그것들이 바로 여기에 모두 담겨 있어"라고 속삭인다.

스트리트 컬처 콘텐츠의 생산자는 대부분 특정 문화에 푹 빠져 살고 있는 문화 수용자, 다시 말해 마니아인 경우가 많다. 그들은 문화 '소비'와 문화 '생산'을 동시에 수행한다. SNS의 일상화가 만든 새로운 직업군인 '인플루언서'가 일하는 방식도 이와 같다. 인플루언서가 먹고 마시고 입는 모든 소비 활동이 실시간으로 팔로워들에게 전달되고 그것은 곧장 생산 활동으로 치환된다. 인플루언서의 일거수일투족이 의미를 담은 퍼포먼스이며 미디어 그 자체인 것이다. 바야흐로 소비의 시대를 넘어 소비의 예술화라 칭할 수 있겠다. 그렇다면 관건은 소비를 '어떻게 하느냐' 하는, 디테일에 달린 것이다. 나는 이 점이 흥미롭다.

쿨, 멋의 온도

김홍식, 〈개입〉, 레진 프레임과 비닐봉투, 57.2×62cm, 2023년.

영어로 무언가가 멋지다고 생각될 때, 보통 '쿨cool'하다고 표현한다. 쿨은 '핫hot'의 자리를 밀어내고 득세한 말이다. 단어 자체의 의미는 '시원한', '차갑게 식히다'는 뜻이다. 핫에서 쿨로 멋지다는 의미의 주도권이 이동한 것은 '절대성'과 관련되어 있다. 과거에는 무언가를 만드는 이와 그것을 사용하는 이가 절대적(혹은 고정적)인 관계에 있었다. 각자 주어진 역할대로 행동해야 했다.

삶에서도 마찬가지였다. 신이 창조한 세계에 살고 있는 이상, '신의 뜻'이나 '운명'이란 말로 고정된 현실을 받아들여야 했다. 신이 없는 (혹은 없을 수도 있다는 생각을 해도 되는) 현대 사회에서는 '상대성'의 논리가 우리의 삶을 지배한다. 뭐든지 '하기 나름'이다. 모든 상상과 가능성이 열리는 것이다. 이것을 설명해줄 가장 상징적인 미디어가 '게임'이다.

마셜 매클루언은 『미디어의 이해』에서 '쿨'이라는 단어 하나로 새로운 시대가 열렸음을 선언했다.

쿨은 사람들이 가진 모든 능력이 개입되는 상황에서 나타나게 되는 관여나 참여를 가리키는 말이다.

게임은 유저의 참여를 기다린다. 그리고 자신의 세계를 탐험

하기를 권한다. 쿨은 일방적인 운동이라기보다 들락날락할 수 있음을 뜻한다.(이에 비해 '핫'은 강력한 어필이나 주장과도 같다.) 우리는 언제든지 게임에 접속할 수 있지만 또 반대로 원한다면 아무때나 일상으로 복귀하는 것도 자유롭듯이 말이다.

게임은 스스로 존재하지 않는다. 유저가 플레이할 때 비로소 살아 숨 쉴 수 있다. '핫'은 뜨거움으로 자극한다. '쿨'은 반대로 차게 식은 상태를 따뜻하게 전환시킬 것을 요구하며 유혹의 손길을 내민다. 게임은 우리에게 말한다. "나를 완전하게 만들어줄 수 있는 건 바로 너뿐이야."

거리에 스프레이 페인트나 마커를 들고 나가 그라피티를 하는 일이란 게임 플레이와 같은 것이다. '게팅 업Getting Up'(2006년)이라는 그라피티 게임이 있다. 유저가 캐릭터를 조종해 밤거리를 누비며 낙서를 하고 다니는 게임인데, 이 게임을 해보면 그라피티를 한다는 것이 게임을 하는 것과 다를 바 없다는 것을 느낄 수 있다. 그라피티는 현실 세계를 게임으로 설정한 후에 자신을 '캐릭터화'하는 일에서부터 시작된다. 새로운 '정체성identity'을 창조해 그것을 입는다. 그렇게 게임 속의 캐릭터로 변신하게 된다. 낙서로 개입할 만한 여지가 있는 벽이나 기물 하나하나가 별개의 미니 게

임이다. 스프레이 페인트나 마커로 구현하는 이미지를 통해 거리
를 전과 다른 모습으로 탈바꿈시키는 것이 이 게임의 재미다. 때로
는 남이 해놓은 그라피티가 타깃이 되기도 한다. 영역 다툼 때문
인 경우가 많지만, 누군가 남기고 간 '장난'의 흔적을 아직 완성되
지 않은 것으로 규정하고 자신의 '장난'을 덧대어 완결 지으려는
의도로 접근하기도 한다.

　나는 실제로 이런 일을 경험한 적이 있다. 2006년에 홍익대학
교 앞의 삼거리포차 뒷골목에 캐릭터(이름은 '스트릿보이'다) 작품
을 그렸는데, 몇 년이 지나서 가보니 누군가가 개의 주둥이를 추
가로 그려 넣은 것이다. 나는 그 캐릭터를 그릴 때, 볼캡을 쓰고 그
위에 후드를 뒤집어쓴 상태의 옆모습만 보여주는 설정을 부여했
다. 그래서 남자인지 여자인지, 나이가 많은지, 기분은 어떤지, 사
람인지 아닌지, 보는 사람이 알아서 상상하게 만드는 캐릭터였다.
그것을 바라보는 것 자체가 게임적인 상황이라고 할 수도 있다. 개
의 주둥이를 그려 넣은 사람은 정말로 그렇게 느끼고 낙서라는 게
임 플레이를 실행에 옮긴 것이다.
　뱅크시도 나와 비슷한 일을 겪은 바 있다. 2014년, 그는 자신
의 고향인 잉글랜드 브리스톨에 얀 페르메이르의 〈진주 귀고리를

한 소녀〉를 패러디한 작품을 제작해 웹 사이트에 공개했다. 건물 외벽에 달린 육각형 모양의 경비업체 구조물을 귀고리라고 상정 하고, 그것을 중심으로 주변에 여성의 이미지를 그려서 완성한 것 이다. 그런데 2020년에 팬데믹이 발발하자 그 그림에 누군가가 커 다란 마스크를 만들어 씌운 것이다. 뱅크시는 자신이 하는 일을 즉각적으로 공유해왔는데 이에 관해서는 별다른 언급을 하지 않 았다.

어쨌든 그 일로 인해 지형지물을 이용한 재미를 추구했던 그 라피티가 마스크 착용을 권유하기 위한 캠페인으로 탈바꿈했다. 거리에 작품을 남기는 일을 지속하려면 이런 변수는 겸허히 수용 해야 한다. 나 또한 내 캐릭터에 다른 누군가가 개 주둥이를 그려 넣은 것을 보고 "이런 게 스트리트 감성이지" 하며 웃어넘겼다. 길 거리에는 주인이 따로 없으니까.

따지고 보면, 뱅크시 작품에 가해진 재가공 행위는 인터넷에 서 흔한 일이다. '짤방'이나 '밈' 이미지들이 그것이다. 기존 콘텐 츠를 재료로 새로운 작품(혹은 결과물)을 만들어내는 일을 두고서 누구도 놀라지 않는 세상에 우리는 살고 있다. 프랑스의 큐레이터 이자 비평가인 니콜라 부리오 ^{Nicolas Bourriaud}는 이와 같은 현상을

두고 '사용 문화culture of use'라고 칭한 바 있다. 그의 저서 『포스트 프로덕션』(그래파이트온핑크, 2016년)은 DJ의 음악 재생 방식과 힙합 음악의 샘플링 문화를 통해 '사용 문화'의 기본 작동 원리를 규명한다. 니콜라 부리오의 연구는 스트리트 아트가 일상과 동떨어진 거리의 문화가 아닌, 동시대 예술의 주요 개념을 형성하는 시대 정신을 공유한다는 것을 본의 아니게 증명하고 있다.

얀 페르메이르, 〈귀주 귀고리를 한 소녀〉, 캔버스에 유채, 1665년경,
마우리츠하위스 미술관, 델프트.

◀ 뱅크시가 브리스톨의 알비온^{Albion} 부두의 한 건물에 남긴 〈Girl with a Pierced Eardrum(구멍 난 고막의 소녀)〉 벽화, 2017년 6월 13일.

▶ 2020년 코로나 시기에 이 작품에는 푸른색 마스크가 씌워졌다.

스트리트 아트의 의미

이해강, 〈P5〉, 캔버스에 스프레이 페인트와 오일 마커, 72.7×60.6cm, 2022년.

모든 예술운동은 시장에 노출되는 순간, 변질되기 시작한다. 이를 두고 '죽음'이나 '종언' 같은 거창한 단어를 들이밀 필요는 없다. 하나의 콘셉트가 설명의 기회를 얻고 어느 정도 이해되는 그때 숭고한 아름다움의 베일이 벗겨진다.(숭고는 이해되지 않는 것을 마주하는 순간 펼쳐지는, 다른 세계의 존재를 인지하는 즐거움이라고 할 수 있다.) 새로울 것이 없는 세상이라지만 끊임없이 '새로움'을 주장하는 것은 계속적으로 생산되고, 금세 이름표를 달고 목록의 일부로 편입된다.

스트리트 아트의 경우에는 특수하게도 이런 '카테고리화' 과정이 지연되었다. 스트리트 아트는 1980년 전후에 태동했으나 하나의 미술 사조로서 인정받게 된 시기는 2000년대 초라고 볼 수 있다. 미술의 언어가 아닌 '거리의 언어'를 사용했기 때문이다.

'거리'는 누구에게나 열려 있다. 스트리트 아트는 갤러리까지 어려운 발걸음을 하지 않아도 우연히 지나치며 감상할 수 있다. 아니 '있었다'. 2008년, 영국의 테이트 모던에서 스트리트 아트 기획전이 열린 이후, 세계적으로 공공미술 프로젝트가 대대적으로 진행되면서 스트리트 아트는 '완전히' 시장에 노출되었다. 거리의 미술가들은 선택해야 했다. 돈과 명예를 거머쥐기 위해 불법적

인 작업을 중단해야 할 것인가, 아니면 거리에 남아 기록되지 않을지도 모를 '전설'을 이어갈 것인지에 대한 결정이었다. 스트리트 아트에서 순수 미술로 이행한 작가인(처음부터 그 행로를 따르기로 마음먹고 시작하기는 했지만) 키스 해링과 장미셸 바스키아의 전례가 있기에 너무도 당연해 보이는 수순이었다. 그러나 이것이 스트리트 아트와 공공미술 벽화의 경계를 모호하게 만들었다. 그런 면에서 뱅크시와 같은 작가는 길거리적인 태도를 고집스럽게 품고 있는 화석 같은 존재로 비칠 수도 있다.

오늘날 '거리의 언어'는 더 이상 소수의 문화적 코드가 아니다. 스트리트 컬처에서 출발한 많은 비즈니스 모델이 '비일상'의 상품화를 유행처럼 불러일으킴으로써 길거리적인 것들을 대중에게 친숙한 하나의 콘셉트로 인식하게 했다. 인터넷으로 이미지를 소비하는 문화도 크게 작용했다. 인스타그램을 들여다보면 법정의 증거 자료로 쓰일 만한 노골적인 '불법 작업'들을 어렵지 않게 발견할 수 있지만, 그것에 실질적인 법적 조치를 취했다는 이야기는 들어본 적이 없다. 스트리트 아트의 불법적인 작업 과정이 발생시킬 만한 문제적 요소는 모니터 화면 안에서 벌어지는 드라마의 '서사 요소'일 뿐 보는 이들로 하여금 위기의식을 느끼게 하지

않는다. 업로드하는 이도, 보는 이도 스트리트 아트 본연의 '거리의 언어'로 소통하지 않는 것이다.

거리의 언어에서 문화적인 코드를 삭제하면, 일상에 대한 변화 의지를 육감적으로 소통하는 '개념'만 남는다. 거리의 방식으로 말하고 이해하려면 부딪히고 넘어뜨리는 등의 물리적인 파괴와 그에 따른 반작용을 수렴해야 한다.(물론 대상의 용도를 마음대로 변경하는 개념적인 파괴도 있다.) 어찌 보면 시대착오적인 행위로도 보인다. 하지만 이런 측면이 보는 이로 하여금 '아날로그=진정성'에 대한 향수를 자극해 디지털 시스템이 세계 전반에 안착된 2000년대에 다시금 '스트리트 아트'를 호출하게 된 것이 아닐까 하는 생각이 든다. 스트리트 아트의 재조명과 함께 비슷한 시기에 등장한 미술 사조인 '포스트 인터넷Post Internet'의 약진을 생각하면 확신은 더욱 짙어진다.

스트리트 아트는 대중의 지지를 먼저 얻은 후, 미술 시장에 진입한 최초의 미술 사조다. 키스 해링과 장미셸 바스키아의 죽음 이후, 지식인과 미술 시장에게 버림받았으나 스트리트 컬처를 향유하는 젊은이들과 그들에게 놀이 방식과 도구를 제공했던 영민한 거리의 사업가들에 의해 형성된 뜨거운 열기가 계속적으로 스

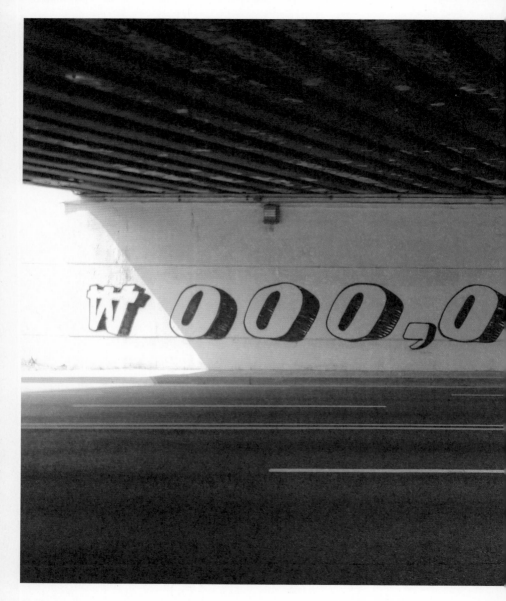

김홍식, 〈₩000,000,000〉, 벽 위에 스프레이 페인트, 서울 연희동, 2016년.
Photo: 정재근

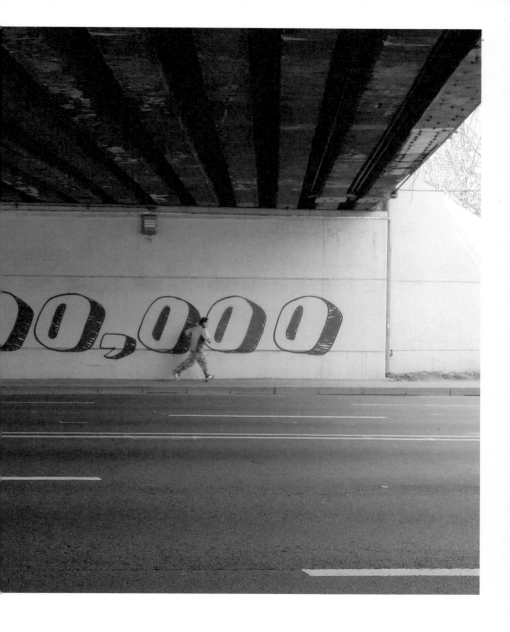

트리트 아트를 소비하게 하고 또 발전시켰다. 이런 역동적인 움직임이 대중의 관심을 이끌어냈다. 덕분에 스트리트 아트는 미술 시장의 논리에 따를 필요 없이 대중과 직접 소통하며 그 형태를 구체화할 수 있었다. 태생적으로 스트리트 아트는 대중 친화적이기 때문이다.

일각에서는 스트리트 아트를 두고 "장식적이다"라거나 "키치적이다" 또는 "너무 가볍다"고 치부하기도 한다. 지극히 엘리트주의적인 발언이라 할 수 있다. '담론 투쟁discursive struggle'이 현대미술의 필수 조건이라면, 스트리트 아트는 최초로 비엘리트 계층이 제시한 담론을 품은 미술 운동이다. 담론은 어려운 이야기를 주고받을 화젯거리를 말하는 것이 아니다. 우리의 삶과 당연시되던 가치관을 총체적으로 되돌아보고 논의하는 과정 자체를 말한다.

스트리트 아트는 우리의 현실을 게임처럼 바라보는 태도가 가능하다는 것을 일찍이 제시했다. 현대미술사 전체가 그러한 동력의 일환이었으나 대중이 이해할 만한 형태로 다가간 것은 스트리트 아트가 처음이라고 말할 수 있다. 마셜 매클루언의 화법을 빌려 말하자면, 스트리트 아트는 세계의 변화를 알리는 종소리다. 그것은 아날로그, 즉 실제 공간에서 펼쳐지는 디지털스러운

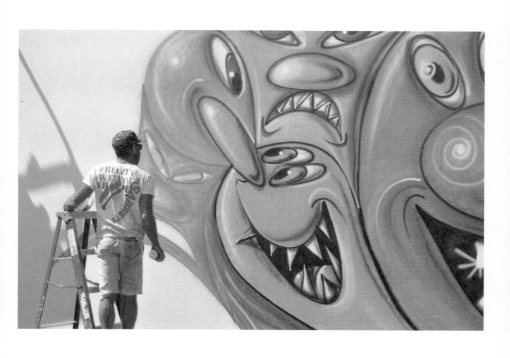

브루클린의 코니아일랜드에서 작업하고 있는 케니 샤프^{Kenny Scharf}, 2015년.

Photo: 김홍식

시도였다.

　이제껏 스트리트 아트만큼 다양한 문화 요소와 뒤섞인 예술 장르는 없었다. 탁월한 개인이나 소수 집단에 의해 개발된 장르가 아닌 대중문화를 자양분으로 삼아 집단 지성이 도출한 공동의 결과물이기에 더욱 그렇다. 이것이 바로 20세기에 태어난 스트리트 아트가 21세기가 된 지금까지도 여전히 유효한 이유다.

에필로그

직업 윤리

영화 〈타짜〉(2006년)의 히로인 정 마담(김혜수 분)은 "화투를 거의 아트의 경지"로 끌어올렸다고 자부하는 극 중 최고의 도박꾼 평경장(백윤식 분)을 두고 이렇게 짧게 평한다.

"길거리 인생이야……."

어쩨 뉘앙스가 별 볼 일 없는 인생이라는 뜻으로 다가온다. '거리의 삶'에 대한 통념이 어떤지는 잘 모르지만, 내가 겪은 바로는 그다지 낭만적이지만은 않다. 오히려 지저분하고 위험한 상황과 마주할 확률이 더 높다고나 할까. 장점이라고는 직접 경험하기 전에는 수긍하기 어려운 것들뿐이고, 그냥 듣기만 해도 이해할 수 있는 단점은 셀 수 없이 많다. 무엇보다 이 사회의 주류를 향한 계단과는 멀어도 한참 먼 길이다. 거리를 누비던 시절에도 이런 부분을 까맣게 모르고 있었던 것은 아니다. 그래도 좋았다. 한 분야

의 선구자로 기록되리라는 포부가 나를 자꾸만 거리로 이끌었다. 어서 빨리 특별한 존재가 되고 싶었고, 줄을 서지 않고 목표를 향해 날아가고 싶었다.

당시 그라피티에 대한 대중의 인식은 하나의 예술로 인정하는 지금과는 다르게 반항적인 서브컬처 쪽에 기울어 있었다. 그라피티 아티스트라고 하면 어딜 가나 호기심의 대상이 되었다. 그러다 보니 그라피티를 '왜' 하느냐는 질문을 받을 때가 많았다. 나는 언제나 "허락받지 않은 공공미술" 같아서 재미있다고 대답했다. 실제로 나는 눈에 띄는 아무 곳에나 흔적을 남기는 것은 지양했다. 절묘한 위치에 자리 잡은 태그는 수묵화의 여백을 관장하는 '낙관'처럼 도시의 시선을 잡아당기는 힘이 있다.

스트리트 아트는 '낙서'가 아니라 '작품'을 남긴다는 논리로 존재 의미를 확보하려고 한다. 대중을 설득하려는 의지를 내포한 그라피티인 것이다. 순수한 그라피티는 그야말로 에고ego 덩어리다. 그것을 정제하고 적절하게 꾸며서 내보내는 노력, 즉 예술가로서의 자의식이 그라피티를 스트리트 아트로 변하게 만든다. 그리고 그 소중한 아이디어를 도시 곳곳에 뿌리면 상시 관람이 가능한 '스트리트 갤러리'가 조성된다.

2000년대 홍대 앞 거리는 한국의 스트리트 아트 전시관이었

다. 기업과 협업한 작업과 불법적인 작업이 뒤엉켜 있는 모습은 경쟁적이라기보다 오히려 상호 보완적이었다. 그러나 아쉽게도 2008년을 기점으로 서울 도심의 잉여 공간은 급격하게 줄어들었다. 그라피티 라이터들의 연습 공간이자 놀이터였던 한강 뚝방 길도 공원화되어 나와 내 동료들은 갈 곳을 잃게 되었다. 도시를 채색하는 즐거움이 사라진 것이다. 스트리트 아트는 그렇게 자의 반타의 반으로 거리를 떠나 갤러리 안과 제품의 패키지 위로 이동하게 되었다.

시류에 발맞추어 나도 이동했다. 거리에서 간접적으로 소통하다가 갤러리나 기업을 상대하면서 프로젝트 관계자나 관객과 직접 소통하게 된 변화가 처음에는 즐거웠다. 하지만 점점 스프레이 페인트보다는 붓을 가까이하게 되었고, 벽보다는 캔버스를 마주하는 시간이 길어졌다. 그리고 대학교를 졸업한 시점부터는 경제적으로 독립해야 했기에 말로만 듣던 '배고픈 예술가'의 길에 본격적으로 들어섰다. 뒤돌아보니 나를 둘러싼 풍경이 달라져 있었다. 거리가 멀게만 느껴졌다. 주위를 둘러보니 나만 변한 게 아니었다. 스트리트 아트를 보려면 거리로 갈 게 아니라 럭셔리한 공간을 찾아다니는 게 더 빠른 방법이 되었다.

그런데 막상 스트리트 아트 작품이라고 전시된 것을 가까이서 확인해 보면 거리에서 본 적이 없는 출처 불명의 아티스트들, 거리의 커리어가 있더라도 스트리트 아티스트의 눈으로 봤을 때는 흉내 내는 수준으로 보이는 결과물인 경우가 많았다. 거리에서 통용되는 특수한 문화적 생리를 따르며 명성을 얻는 과정이 전부 생략되어버린 것이다.

현대미술에는 미학적인 본질을 탐구하는 학문 활동이 뒤따른다. 따라서 본질을 무시한 껍데기만 늘어놓아서는 미술 활동이라고 칭할 수 없다. 나는 어느 미술관 전시회를 준비하면서 그라피티가 무엇인지 단번에 이해시킬 방편으로 불법적인 작업 과정을 기록한 영상을 반복 상영하는 섹션을 제시한 적이 있다. 하지만 당시 미술관의 자체 검열에 막혀 전시는 좌절되었다. 스트리트 아트의 본질인 불법적인 개입 방식을 감추고 피상적인 스타일만 강조하는 처사는 작품을 소개하거나 팔아야 하는 입장에서는 문제가 될 만한 요소를 제거하는 것일 테니 생활인으로서 공감하지 못할 것도 없다. 하지만 그 결과 불특정 다수의 관람객과 소비자는 왜곡된 정보를 습득하게 되는 보이지 않는 비극을 초래한다.

미술 작품은 작가의 예술 활동과 아이디어의 출처가 핵심적

인 정보로 작용한다. 이를 간과하고 적당히 얼버무리는 행위는 원숭이나 아기가 그린 그림을 추상화의 걸작이라며 걸어놓고는 짐짓 모른 체하며 박수를 치는 것과 다를 바 없다. 이런 기만행위는 최종적으로 고가의 작품을 구매하는 컬렉터를 겨냥한다. 바로 이것이 스트리트 아트라는 허울 좋은 이름만 있을 뿐 독립된 '장르'로서 그 어떤 기준이나 미학도 부재한 채 시장에 진입한 결과이다. 지금이라도 거리의 선구자들이 남긴 이야기를 수집하고 자료를 취합해 미학적인 기반을 마련할 필요가 있다.

스트리트 아트와 그 배경인 거리 문화가 우리나라에 소개된 지는 20여 년이 흘렀지만 그 본질을 심도 있게 설파하는 국내 저작물이나 콘텐츠, 전시회는 거의 없다시피 한 실정이다. 그러니 미술품을 거래하는 이나 관람하는 이 모두 스트리트 아트라는 장르만의 감상법과 작품에 사용되는 도상의 의미와 역사를 크게 중시하지 않는 지금의 현실은 필연적일 수밖에 없다. 하지만 비평이 따르지 않는 예술은 공허한 반복 행위에 그칠 뿐이다. 개념이 제대로 세워져 있지 않다 보니 눈앞에 상像이 있더라도 그것을 어떻게 분류하고 인식해야 할지 모르는 것이 당연하다. 우리의 세계는 개념이란 토대 위에 세워진 성城이다. 어느 시대건 간에 새로운 미

술 사조는 당시의 '문화적 상태'를 해석할 단서가 되어주었다. 그렇다면 "스트리트 아트는 우리 세계의 어떤 '상태'와 연결되는 것일까?" 바로 이런 질문이 필요한 것이다.

개입의 역사

이 책을 관통하는 키워드인 '개입'은 단순히 스트리트 아트의 불법적인 작업 방식이나 샘플링 기법 같은 것만을 가리키는 것이 아니다. 상투적인 것에 대한 고집스러운 저항, 상식에 구애되지 않는 자유로운 넘나듦, 심오한 주제 의식에 마지못해 끄덕이는 억지스러움보다 스스로 발견한 정보를 조합할 줄 아는 주체적인 문화 활동을 모두 아우르는 개념으로 이해해주었으면 한다.

그라피티에서 스트리트 아트로, 스트리트 아트에서 어반 아트(혹은 '스트리트적인' 예술)로의 변천과 확장은 개입의 양상과 깊이 관련된다. 최초의 개입은 거리와 지하철 열차에 대한 공격이었다. 1970년대 초, 그라피티 문화의 등장은 사회의 권위적 시스템에 저항하기 위해 인류애나 평화 같은 대의명분이 아니라 서명(태그)을 통해 '나'라는 존재를 담보로 세상과 정면으로 마주했다는 점에서 특별하다. 1980년대에는 장미셸 바스키아와 키스 해링이라는 걸출한 아티스트들 덕분에 그라피티의 위상이 '뉴욕 청소년

266

의 서브컬처'에서 '그라피티 아트'로 격상되었다. 이는 예술과 회화의 엘리트주의에 대한 개입이었다. 1990년대는 스트리트 컬처의 부흥기였다. 그와 함께 전 세계의 그라피티 인구도 덩달아 증가했다. 그라피티의 형식과 전략을 계승하면서 재료와 작품 소재 측면에서 자유로운 스트리트 아트가 성행했다. 개입 방식의 다양성과 총량이 증가한 시기다. '스트리트 컬처'의 미적 기준과 양식이 이때 완성되었다.

1990년대의 그라피티-스트리트 아트는 제도권 미술관에 진입하지 못했기에 모든 실험은 거리와 거리 문화의 파생 상품을 통할 수밖에 없었다. 그래서 스트리트 아트는 작품 판매와 전시가 중심이 아닌, 언더그라운드 뮤지션의 앨범 재킷 디자인이나 티셔츠의 아트워크같이 필연적으로 복제가 수반되는 스트리트 컬처의 컬래버레이션 프로젝트를 통해 발전되었다. "스트리트 아트는 상업적이다"라는 편견은 이때부터 형성된다.

그라피티의 서명 활동에서 출발한 스트리트 아트는 아티스트 '개인'의 존재 그 자체에 집중한다. 그렇기에 모든 시각적인 요소는 작가 자신의 위상이나 페르소나 혹은 세계관을 장식하고 물리적으로 구체화하기 위해 사용된다. 이러한 본질을 이해하지 못한다면, 스트리트 아티스트가 만들어내는 도상의 작업 의도가

상업적인 부분에 집중하는 것으로 여겨질 가능성은 다분하다. 그러나 이것은 어디까지나 과거의 이야기이고, 최근 십여 년 전부터 성행한 어반 아트적인 경향의 확산(거리 기반이 아닌 갤러리와 상업 공간 중심의 스트리트 아트 혹은 '미스터 브레인워시 효과'라고 바꿔 말할 수도 있겠다) 이후로는 더 이상 '편견'이라고만 주장할 수 없게 되었다. 성역과 금지의 개념을 무시하며 개입을 통해 발전해온 스트리트 아트가 역으로 세상으로부터 개입당한 것, 나는 어반 아트를 이렇게 정의하고 싶다. 하지만 이것만으로는 반쪽짜리 정의라고 할 수 있다. 현실적인 측면을 따지자면, 스트리트 아티스트와 그의 작품이 '스트리트-불법 영역'에서 '갤러리-합법 영역'으로 떠난 현시점에서 '갤러리'라는 새로운 구심점을 포함할 만한 단어가 도시를 뜻하는 단어인 '어반urban'뿐이라는 것을 인정하지 않을 수 없기 때문이다.

이제 1990년대 이후의 이야기를 해보자. 2000년대 들어서 스트리트 컬처는 세계적으로 대중화되었다. 스트리트 아트도 함께 1990년대부터 호흡을 맞춰온 그대로 스트리트 컬처의 시각적인 측면을 담당하며 함께 주류 문화에 진입했다. 그리고 뱅크시가 나타나면서 드디어 스트리트 아트는 '미술사'에 정식으로 입성하게

된다. 그는 현대미술의 언어로 스트리트 아트 신에 개입했고, 역으로 스트리트 아트의 전략으로 미술계에 개입했다. 그의 이런 역설적인 특성이 1980년대의 그라피티 시절과 달리 스트리트 아트가 미술 사조로서의 자격 요건을 충족시킬 논리를 견인했다고 볼 수 있다. 한편 아이러니한 것은, 제도권 미술계가 스트리트 아트를 받아들이면서 거리에서 발견되는 작품 활동의 에너지가 현저히 줄어들기 시작했다는 것이다. 아마도 길들여졌기 때문이리라.

스트리트 아트가 공공미술로 동원되면서 '허락받지 않은 공공미술'의 재미, 즉 정복과 개입의 즐거움이 '언제 그런 게 있었나?' 싶을 정도로 자취를 감추어버린 측면도 짚어볼 만한 문제다. '자발적인 개입'이 가장 큰 특징이라 할 수 있는 스트리트 아트는 어느새 '개입의 분위기'(말하자면 자유나 자기표현 같은 추상적인 가치)를 조성하기 위한 방향제 역할을 자처하는 시장의 첨병이 되어버렸다.

2008년 즈음까지만 하더라도, 한국의 길거리를 주 무대로 활동하는 아티스트들은 나름의 자의식으로 무장하고 있었다. 도심이 됐든 교외에서 발견한 잉여의 벽이 됐든, 위험을 무릅쓰고 남긴 작업이나 혁신적인 아이디어를 통해 용기와 근성을 증명하려 했다. 소비자나 기업에게 선보이기 위해서가 아니라, 〈스타일 워

스)의 스킴이 그랬던 것처럼 스트리트 아트와 스트리트 컬처 신안에서 인정받으려는 의욕이 강했다. 하지만 이젠 그런 문화가 사라진 듯하다. 이와 같은 경향을 띠게 된 원인이 한두 가지일 리는 없지만 어쨌건 현재의 거리 문화와 스트리트 아트의 바이브는 그 특유의 야성과 능동적인 활력을 잃어버렸다. 세상을 상대로 벌이는 위험한 '장난'에 중독되었던 이들 중 대부분이 자신이 누구였는지 기억하지 못하고 있다. 장난치는 법을 잃어버린 '다 커버린 원숭이들'(다이나믹 듀오, 〈고백〉)은 이제 장난을 '연기'하고 있다. 스트리트 아트는 거리에 없다.

스프레이 페인트를 쥐고서 밤거리를 누비던 시절은 오래전이지만, 그럼에도 불구하고 개입의 미학은 여전히 나의 예술관을 지배하고 있다. 소소하나마 저항 정신을 작품에 암호처럼 심어놓고 누군가 알아채길 기다린다. 그것이 그나마 그라피티-스트리트 아트의 태도를 지킬 수 있는 유일한 방법이라고 믿기 때문이다. 고군분투하고는 있지만 '모험이 끝나버린' 기분, '모든 게 시시한' 느낌, 이런 것들이 예상치 못한 순간에 엄습해 오는 걸 막을 수는 없다. 그래서 조금은 위축된 상태로 살고 있고, 문명에 동화된 야만인이라고 자조 섞인 자기소개를 하면서 다닌다.

그렇다고 전부 내려놓고 사는 건 아니다. 요즘 들어 나를 살짝 달아오르게 하는 순간이 간혹 있다. 스트리트 아트에 대해 궁금해하는 사람들 앞에 설 때다. 운 좋게, 지면을 빌려 독자들에게 거리의 문화와 스트리트 아트의 매력에 대해 설명할 기회를 얻게 되었다. 폭넓고 깊이 있는 지식수준은 아니지만 직접 보고 듣고 겪은 일을 중심으로 20여 년간 모은 자료를 보태어 이야기를 지루하지 않게 엮어보려고 노력했다. 독자들의 호기심이 조금이나마 충족되었다면 저자로서 큰 기쁨일 것이다.

스트리트 아트는 거리에 없다

ⓒ김홍식, 2023

초판 1쇄 발행 2023년 10월 25일

지은이	김홍식
펴낸이	김철식
펴낸곳	모요사
출판등록	2009년 3월 11일
	(제410-2008-000077호)
주소	10209 경기도 고양시 일산서구
	가좌3로 45, 203동 1801호
전화	031 915 6777
팩스	031 5171 3011
이메일	mojosa7@gmail.com
ISBN	978-89-97066-86-5 03600